經典碑帖放大本

懷素自叙帖

孫寶文 編

上海人民美術出版社

U0131904

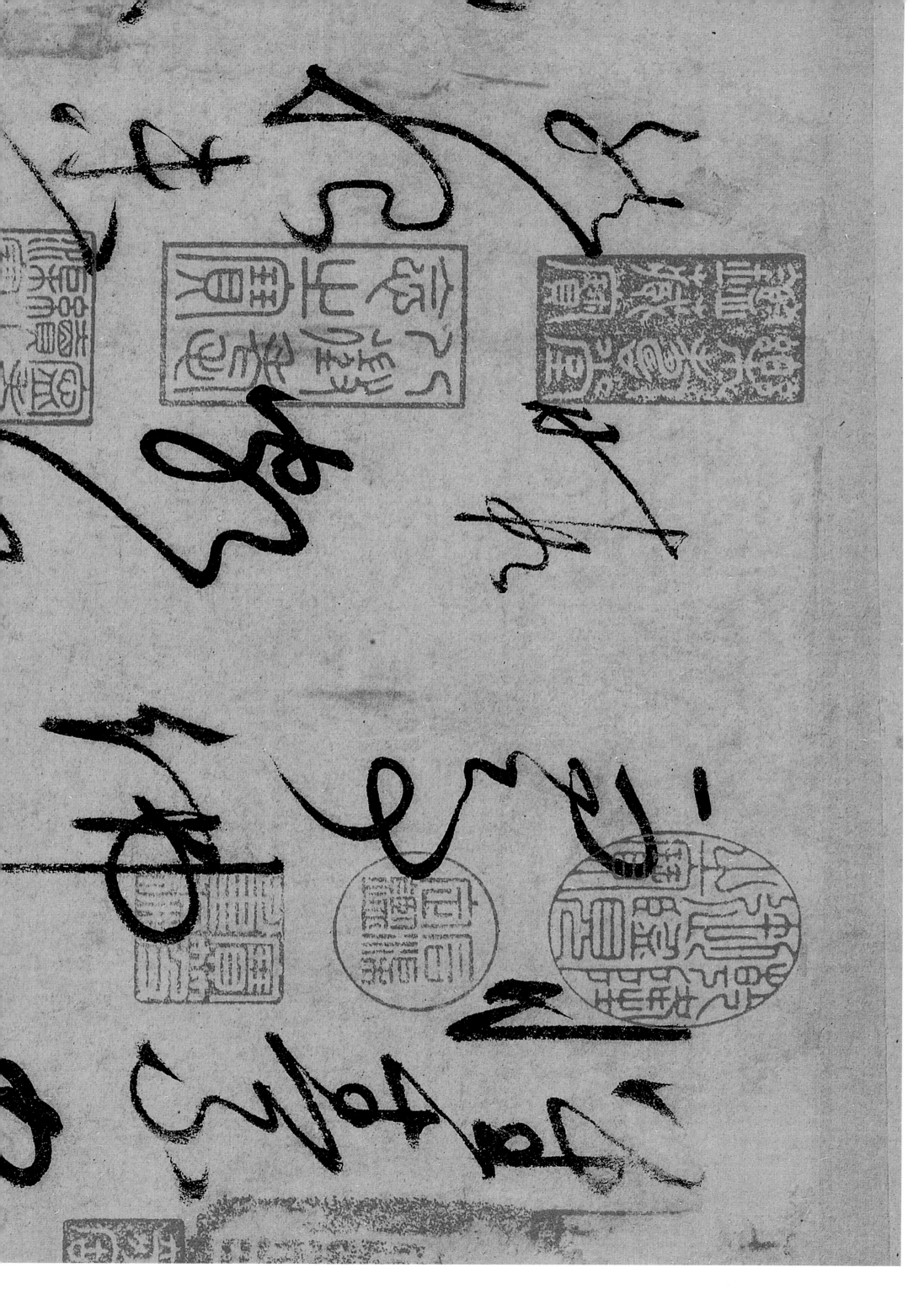

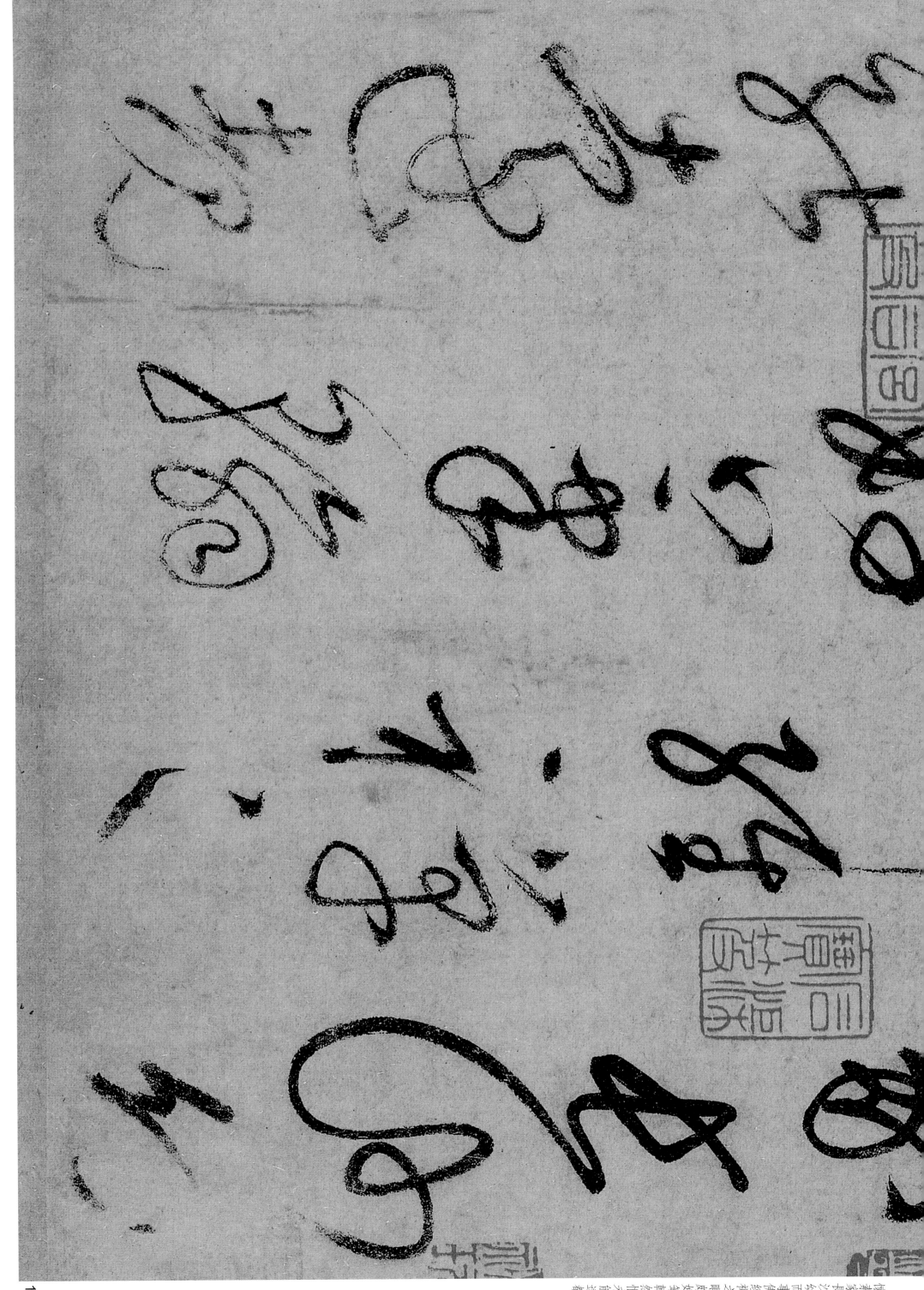

懷素家長沙
幼而事佛經禪
之眼瀾好草
書頗然恨未
達親

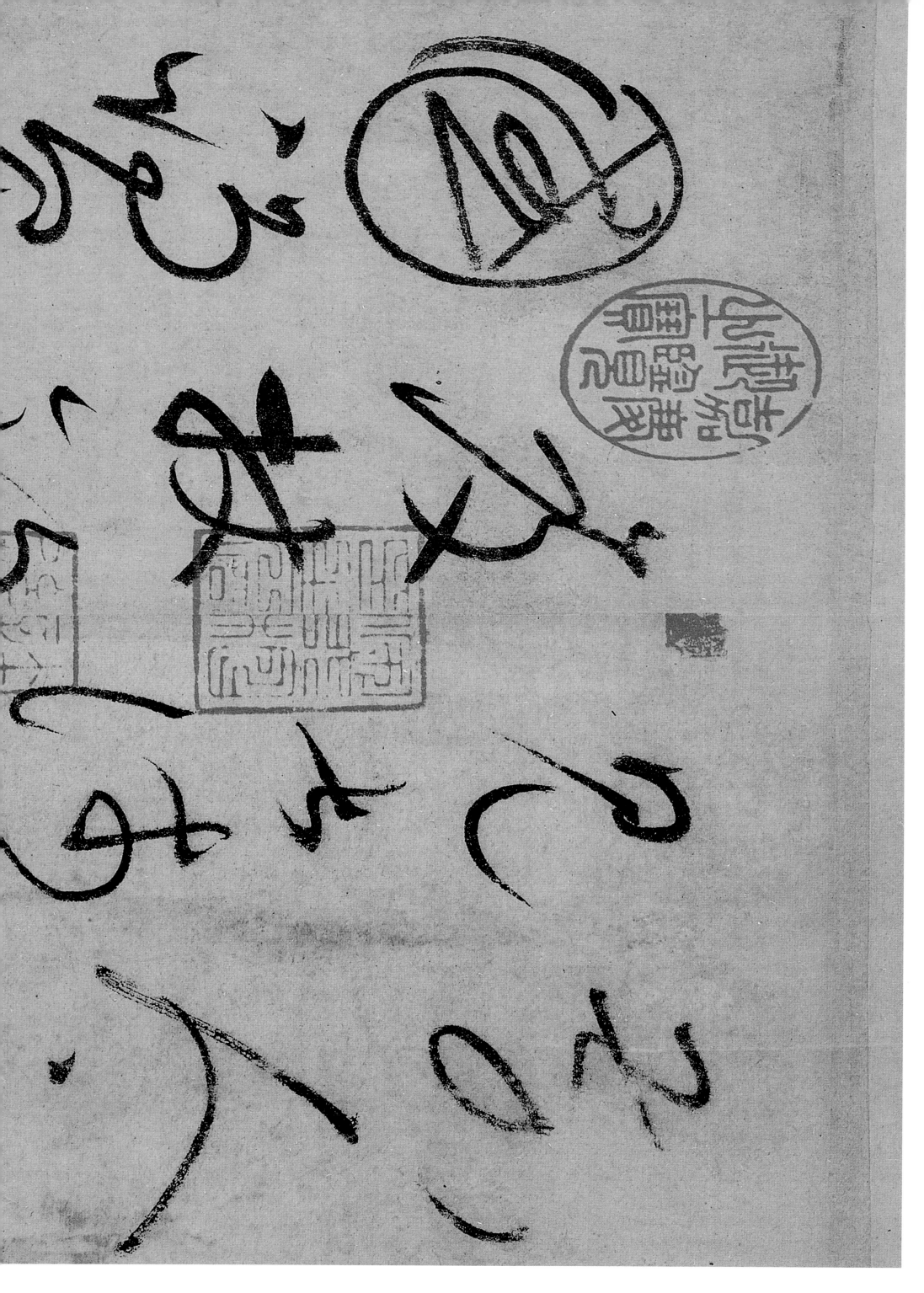

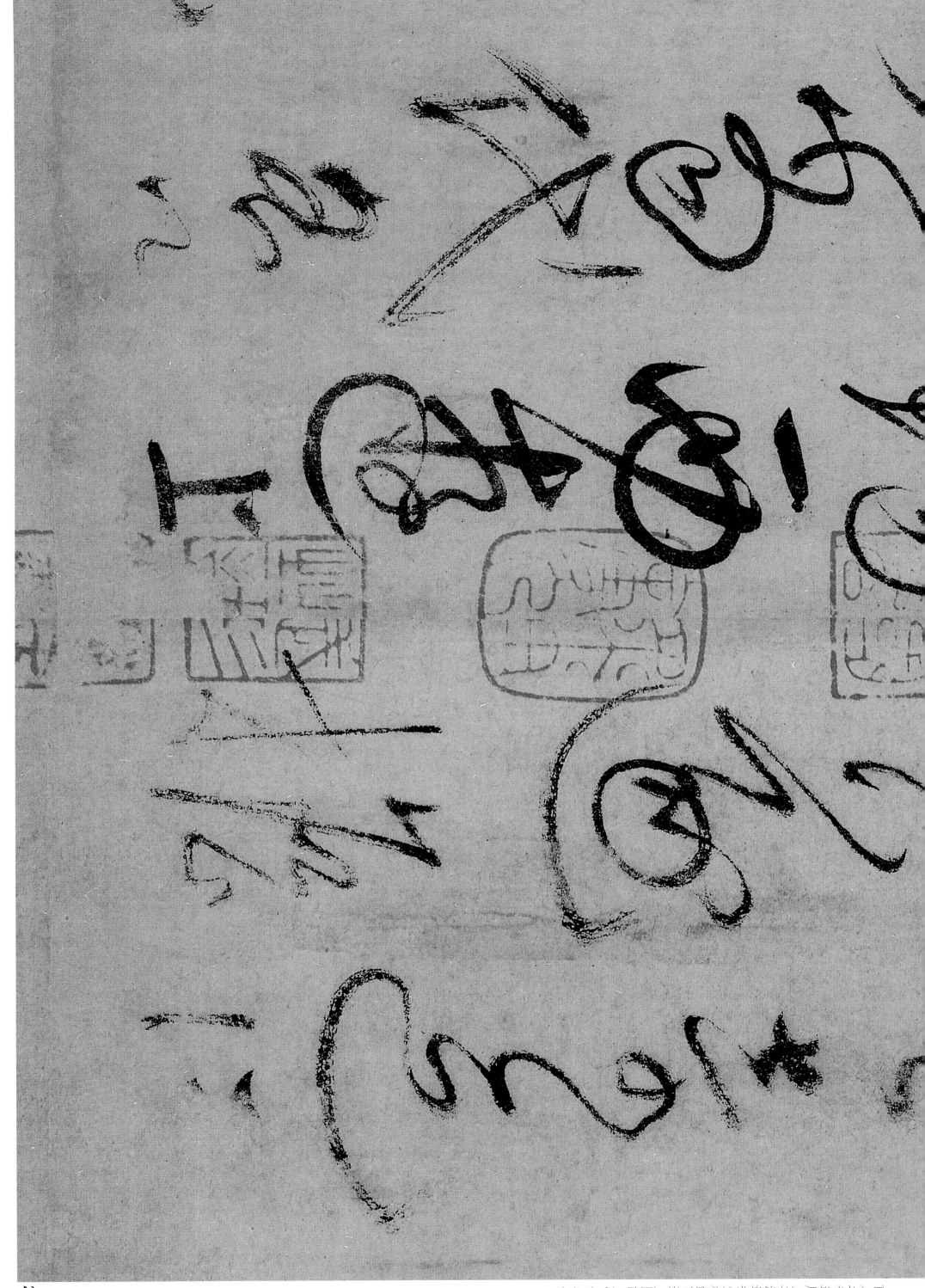

前人之奇迹所見甚淺遂滌伐枝林錫西渡上圖誘見當代名公

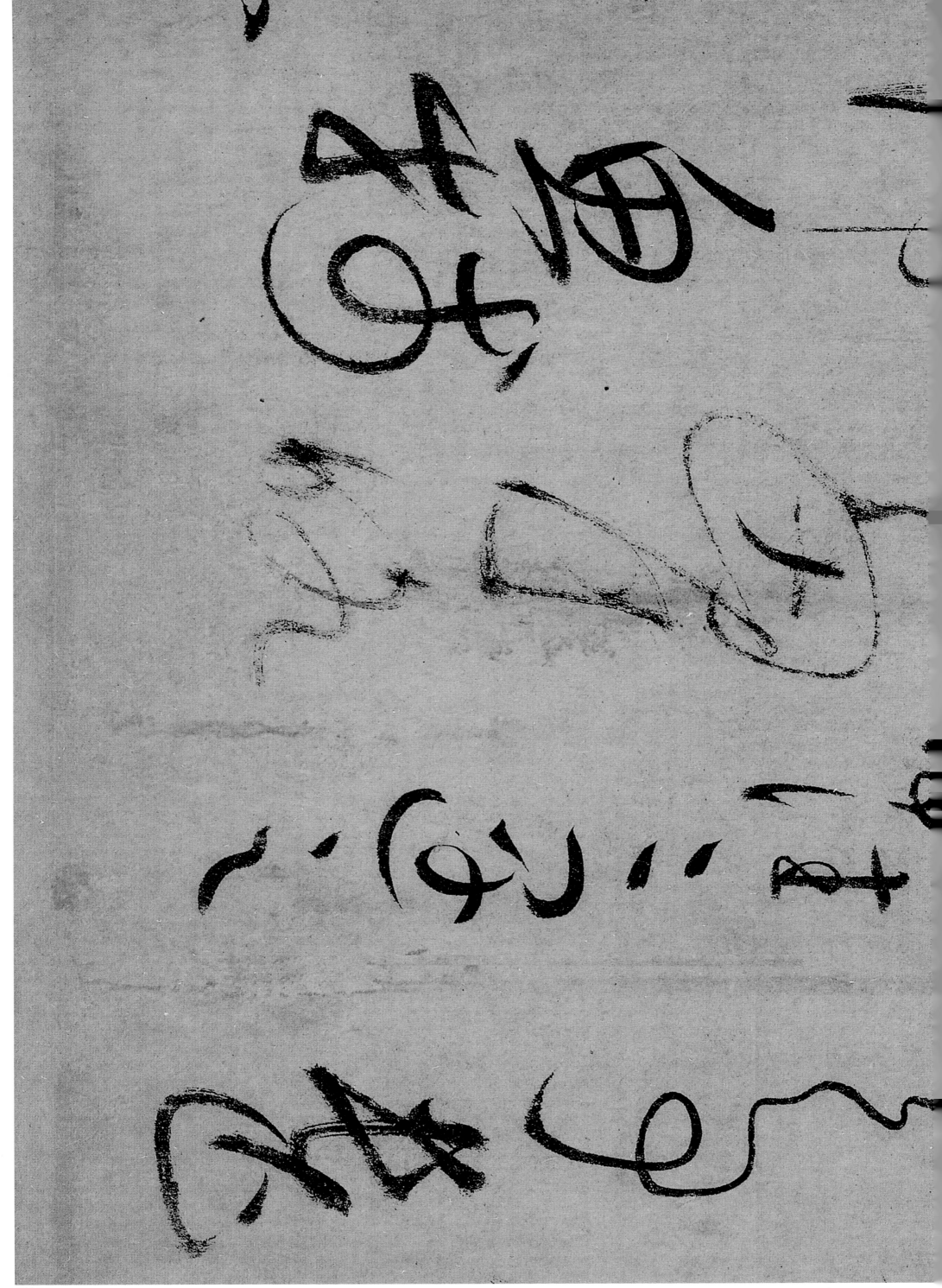

緝綜其事遵
道編絶篇任
簡徐之部以
任內褐蔡會
復裝畫晝
隱

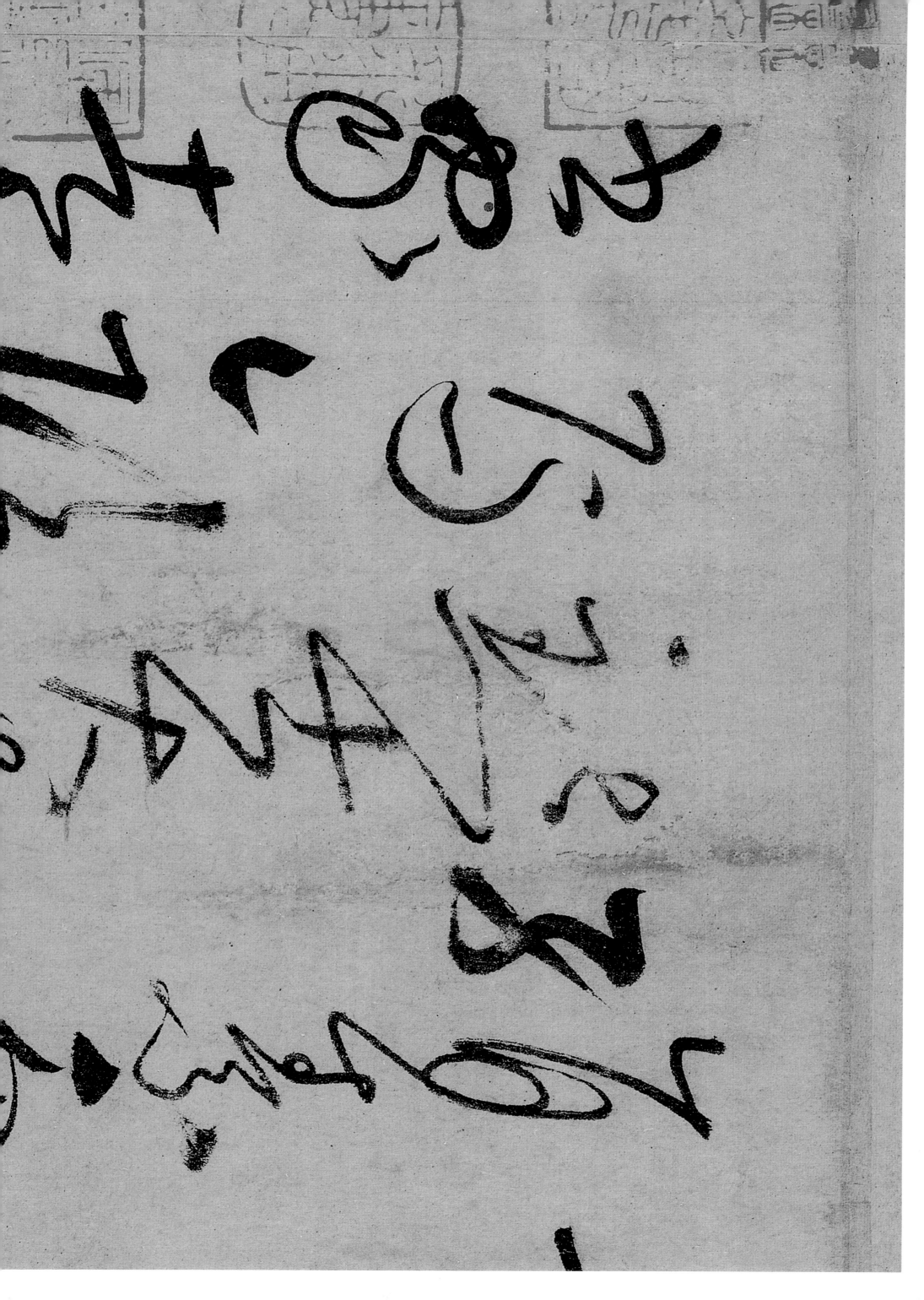

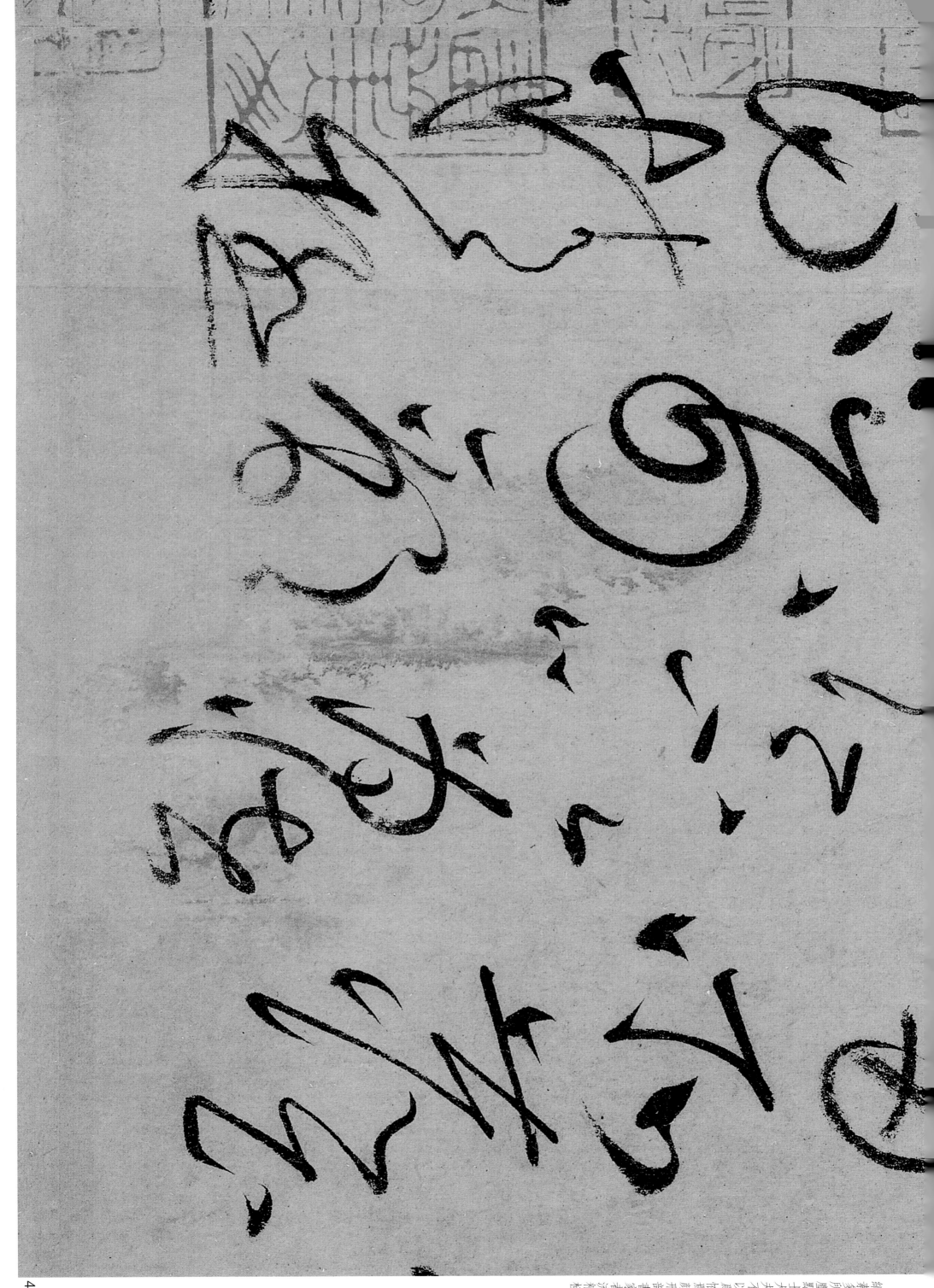

絹素多所塵點
士大夫以為
性顛逸
前代草書者流
所未及也前刷

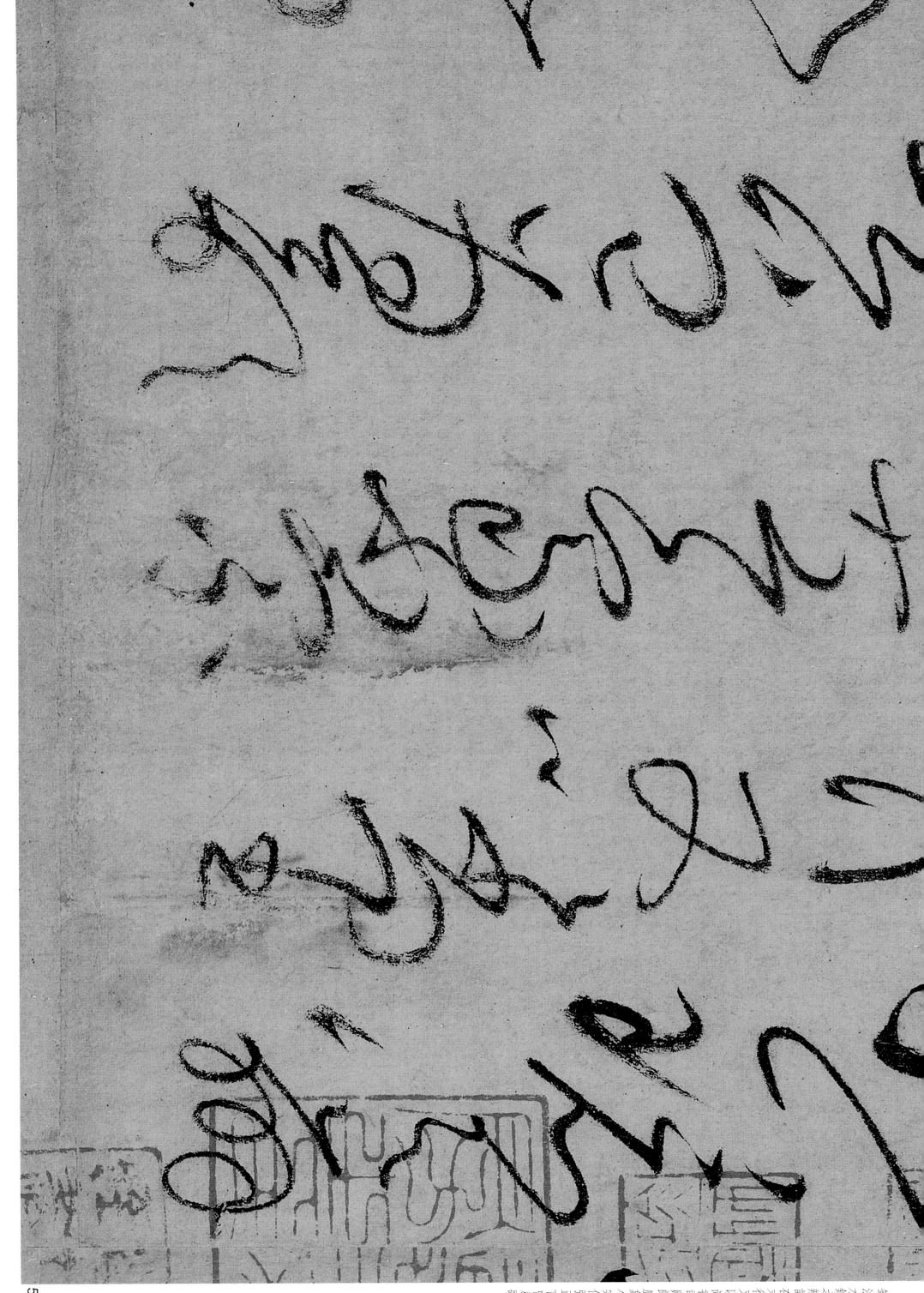

筆
法
求
鏡
之
辨
書
以
尚
書
司
勳
廬
象
小
宗
伯
張
正
言
曾
烏
歌

未
行
又
以
前
郎
中

世
在

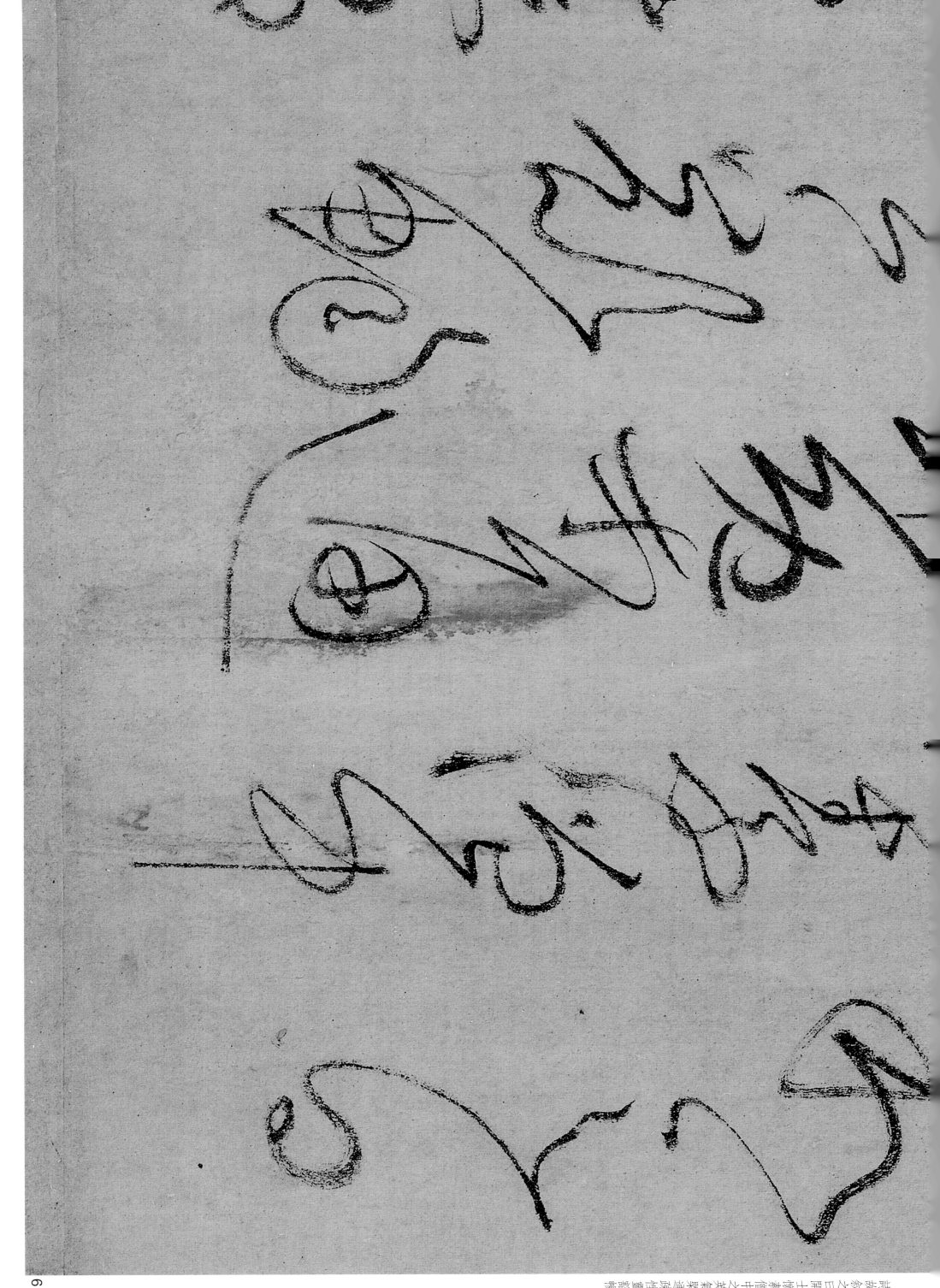

時戊戌之日開士懷素陳浦之
款教之曰闕中之其氣高庭座
目少中浦深蓋高

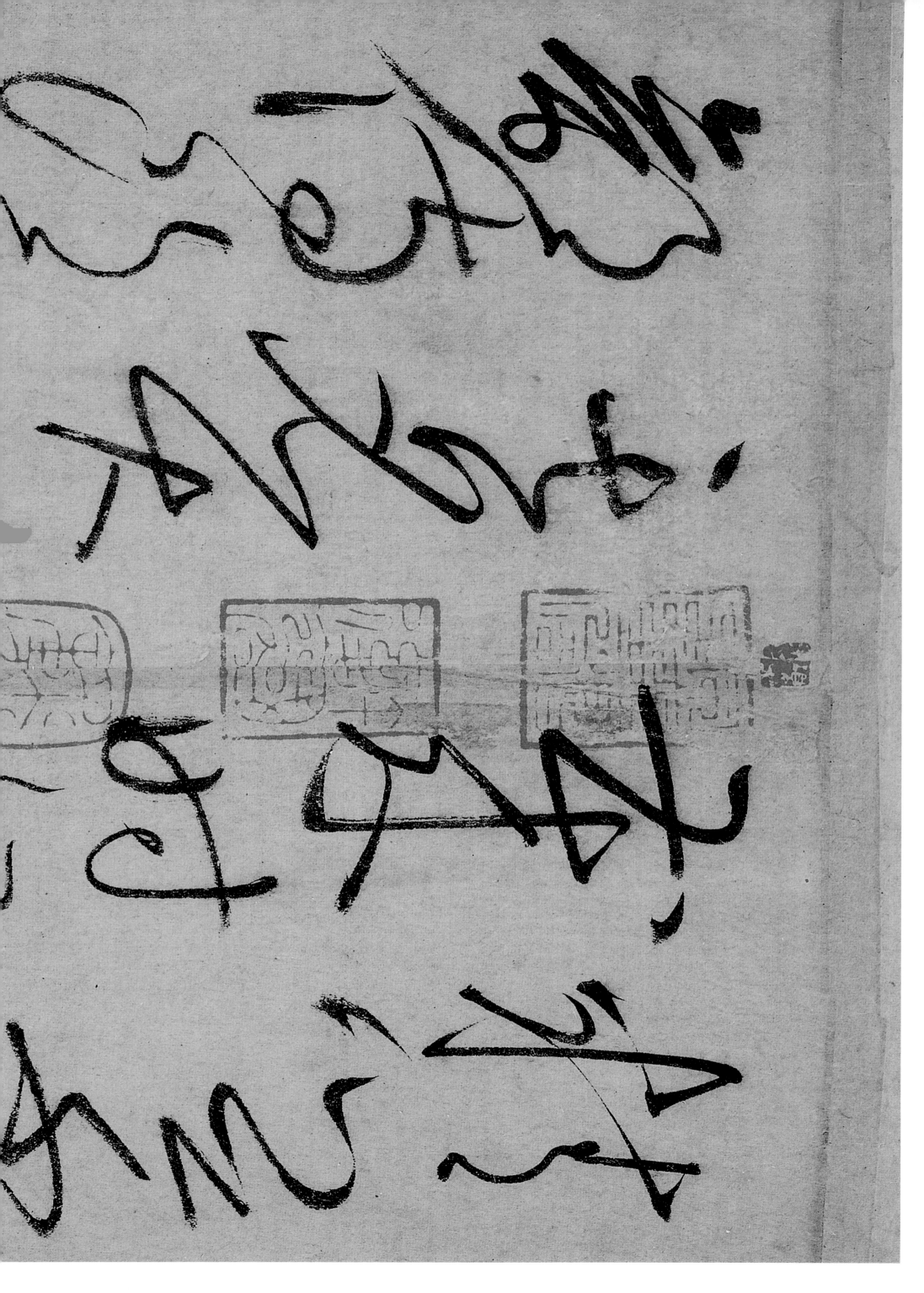

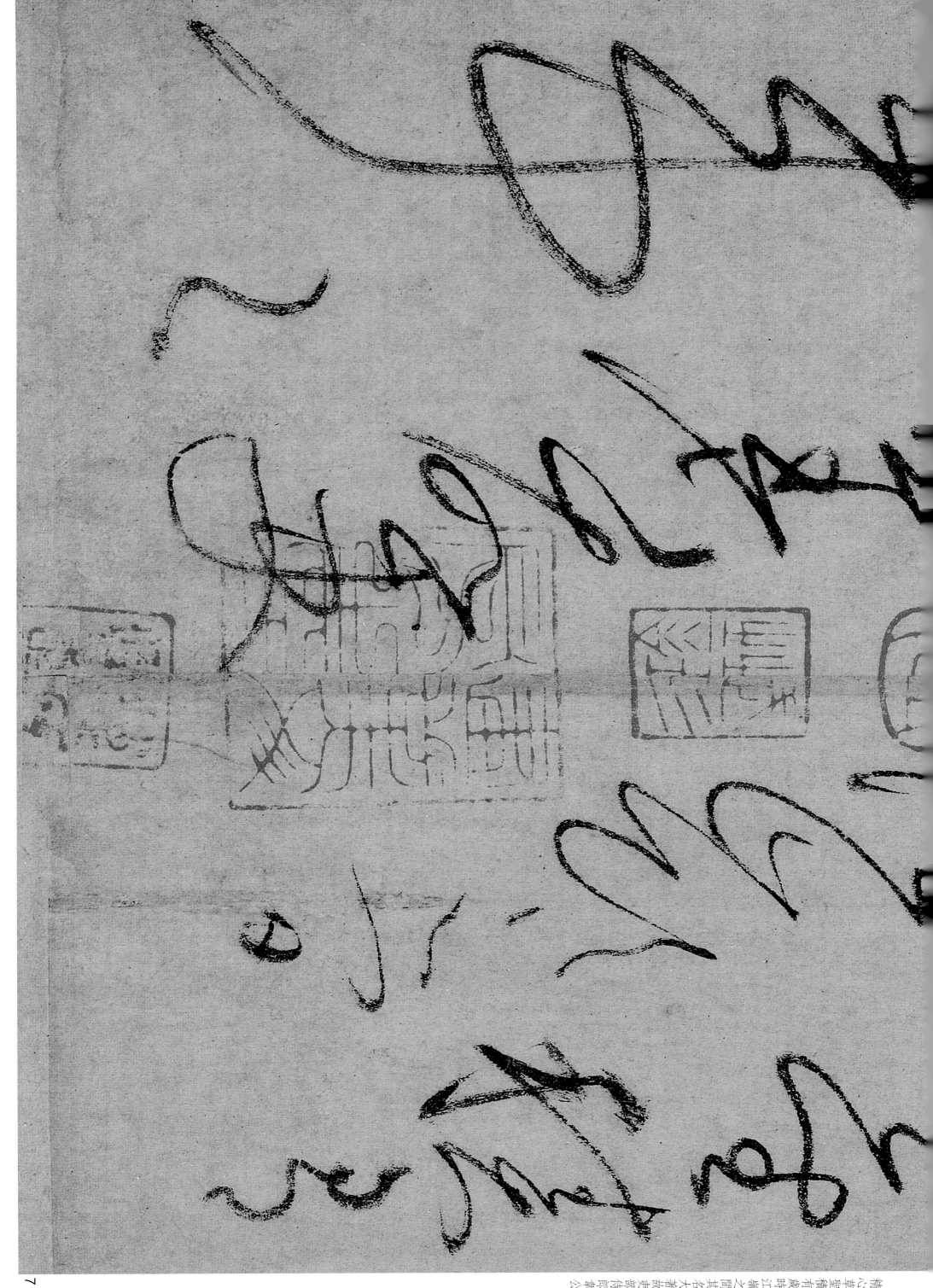

精心草書有藏時江龍之周其名大者故妻郡侍郎書公

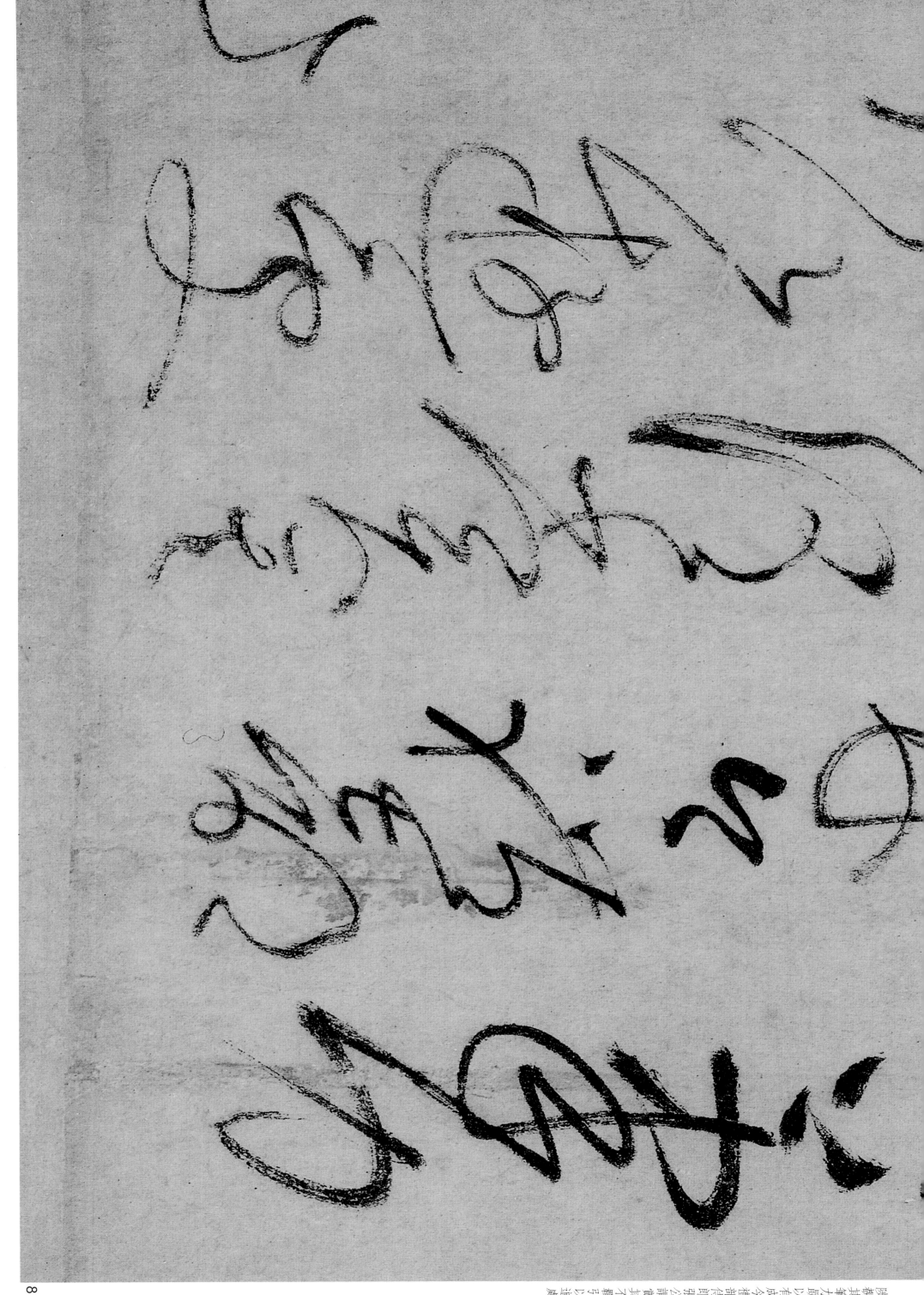

陸觀其筆力勁以成今達部郎侍公謂貴其引以遊處

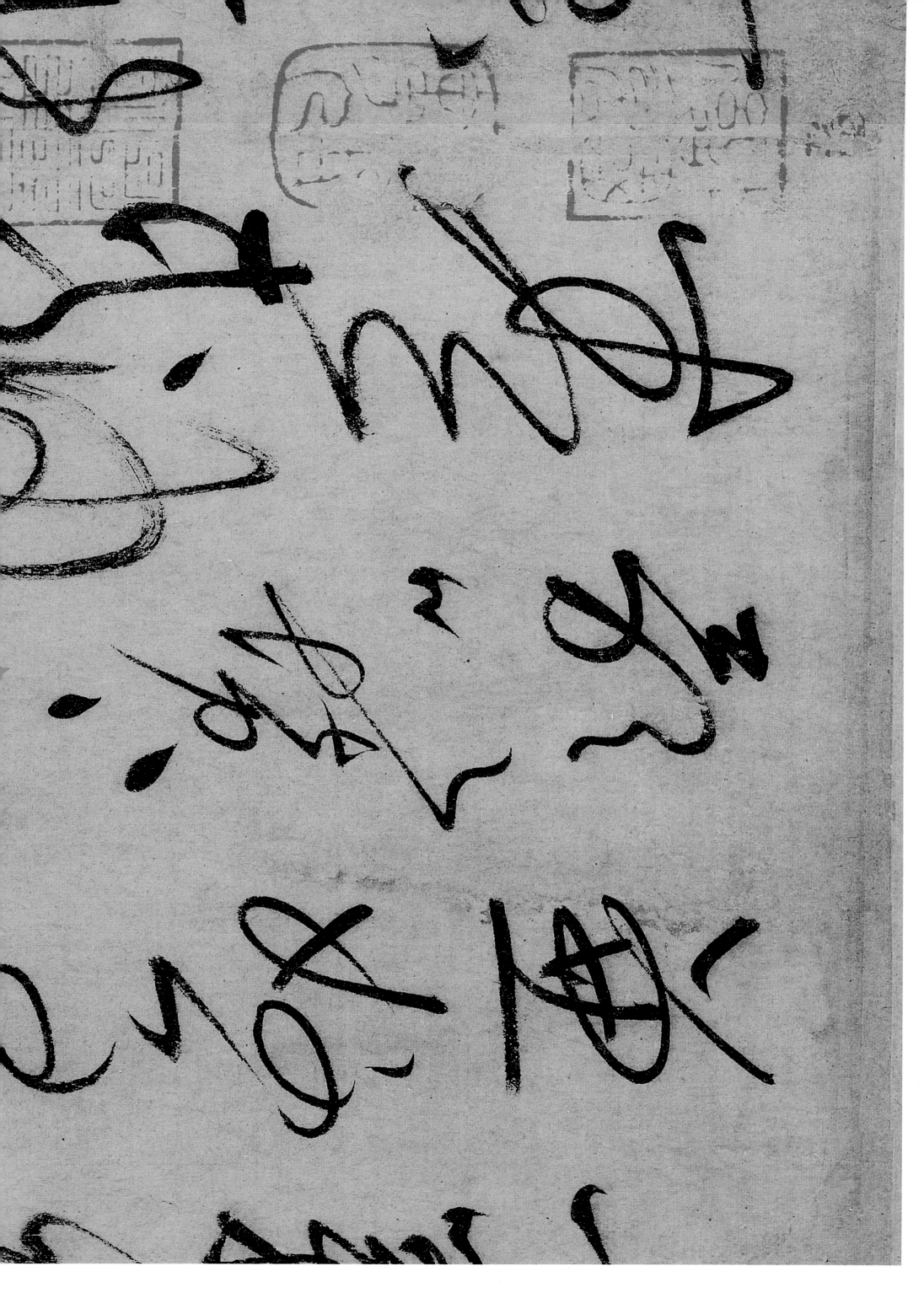

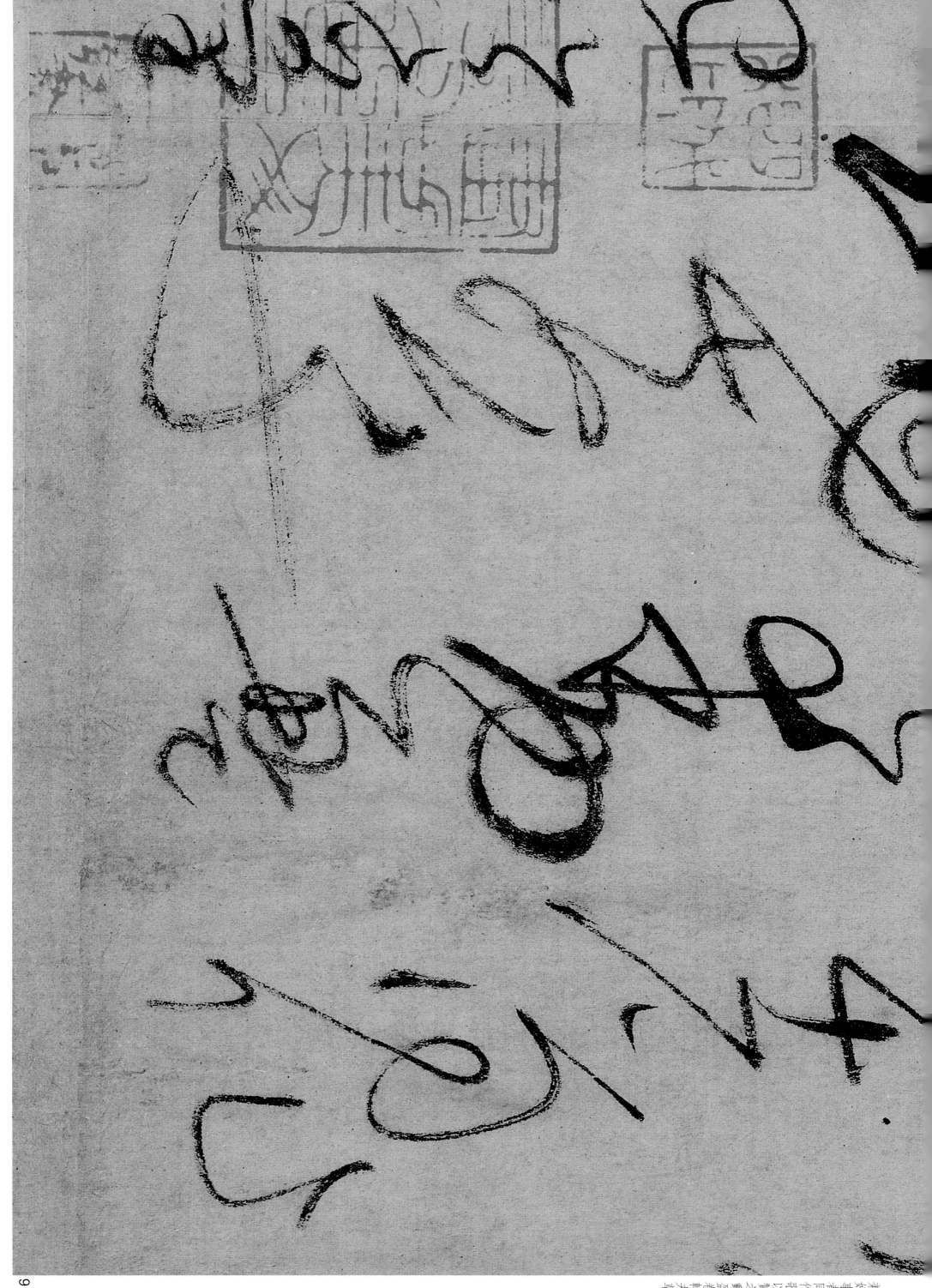

兼好事者同作歌以譽之動盈卷軸夫草

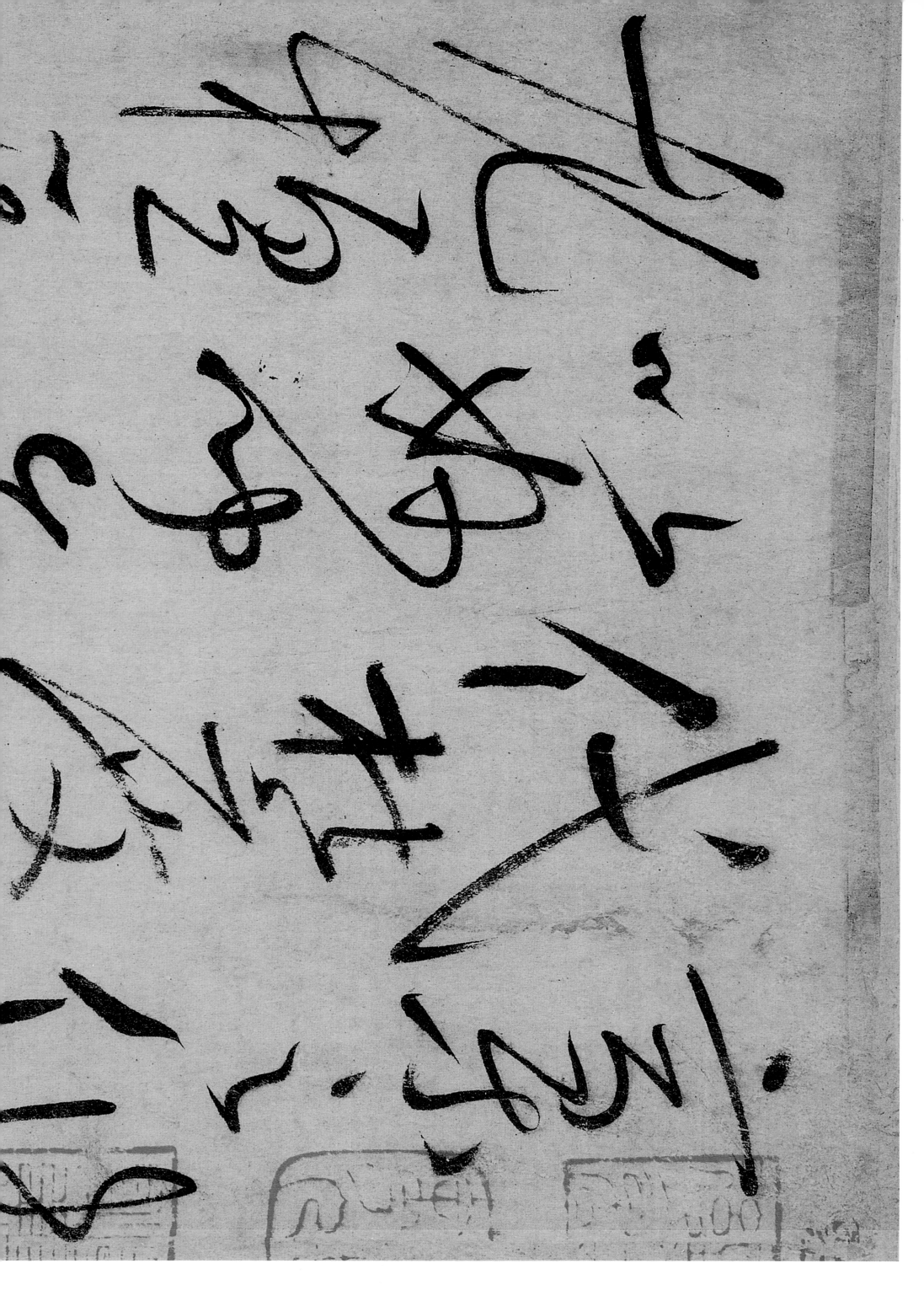

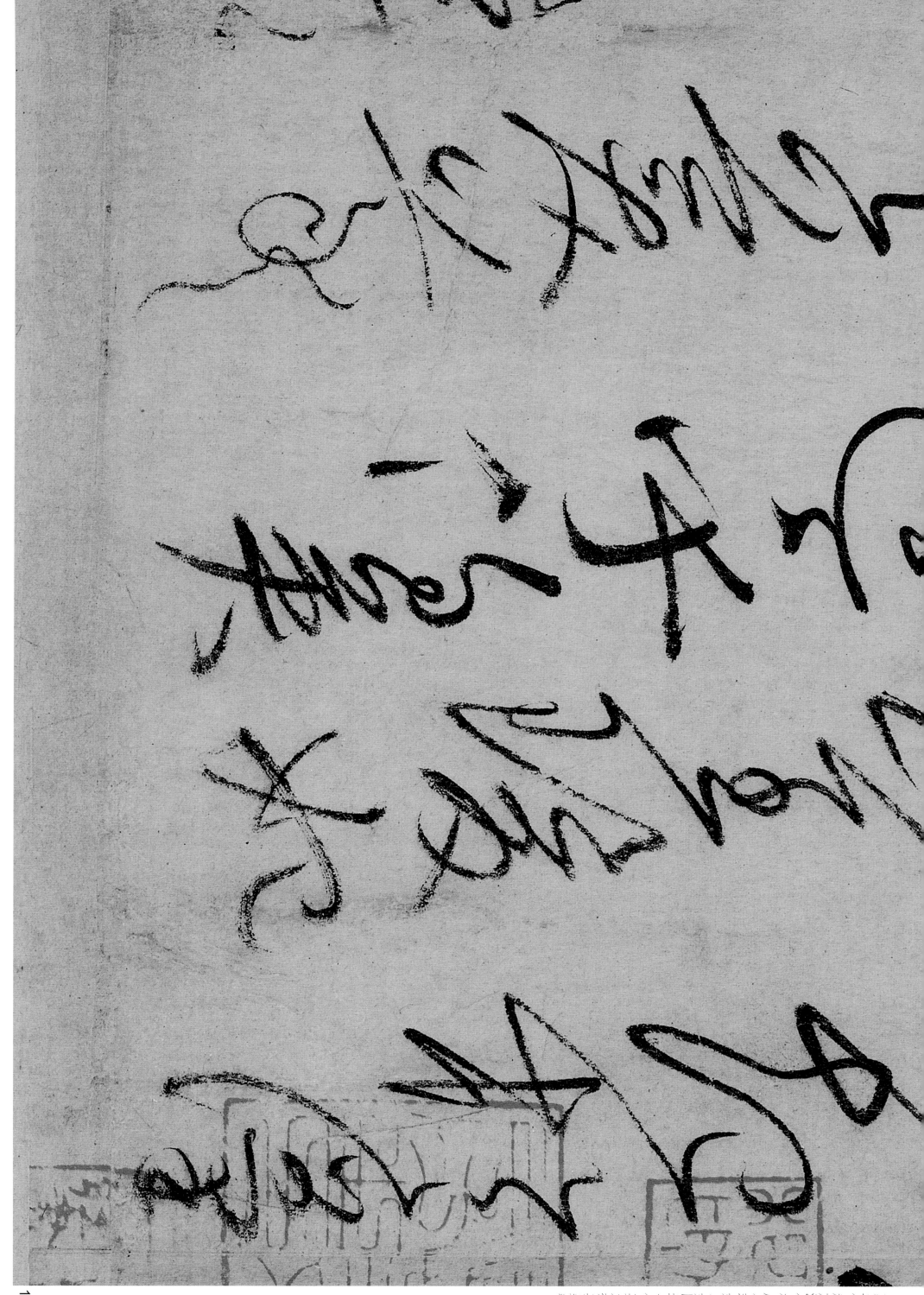

書之作起於漢代
其代杜度崔瑗
以妙稱圖字伯英
光僂英光
其義

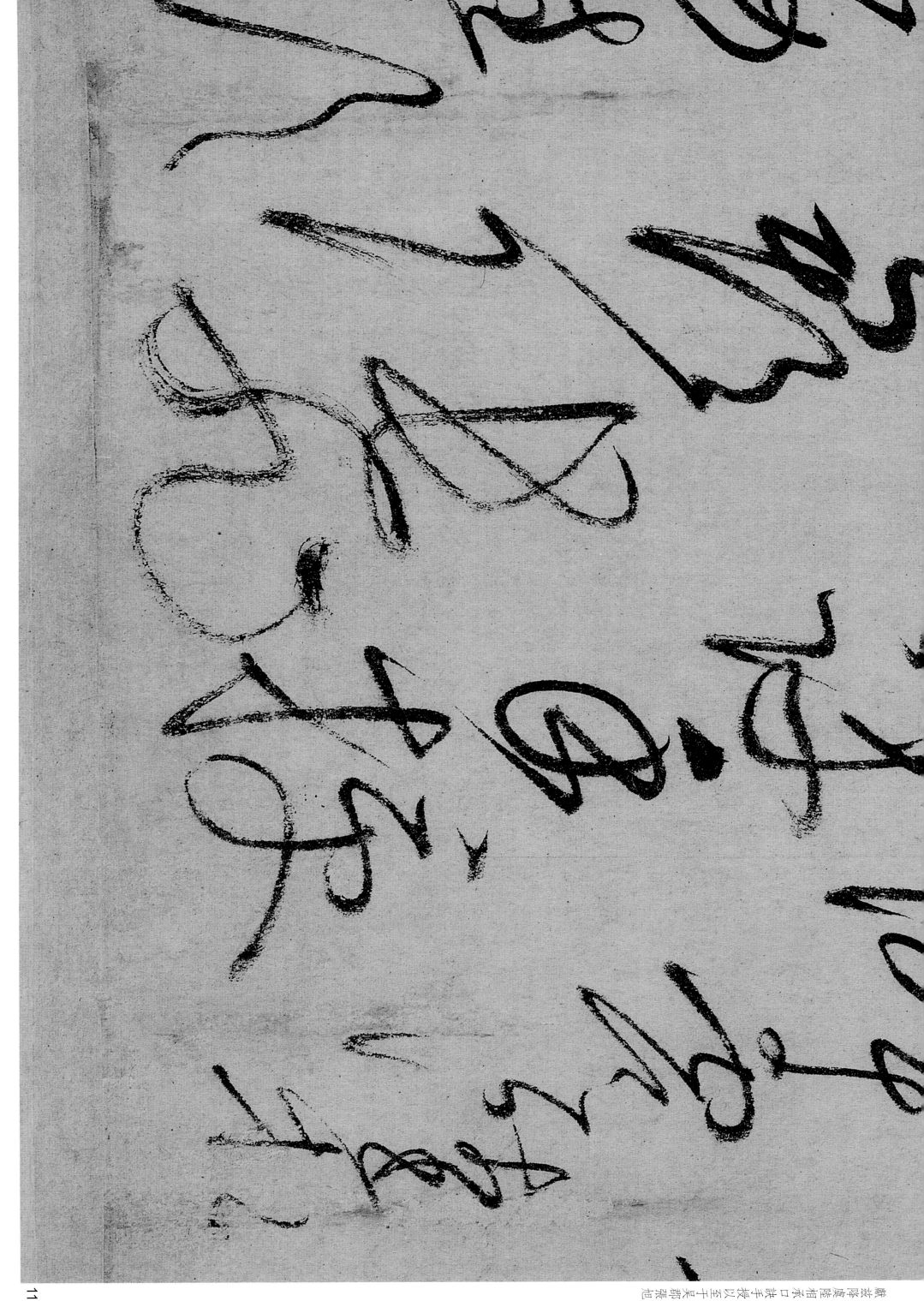

蕭滋降實陸隨相承口訣手授以至于吳郡張旭

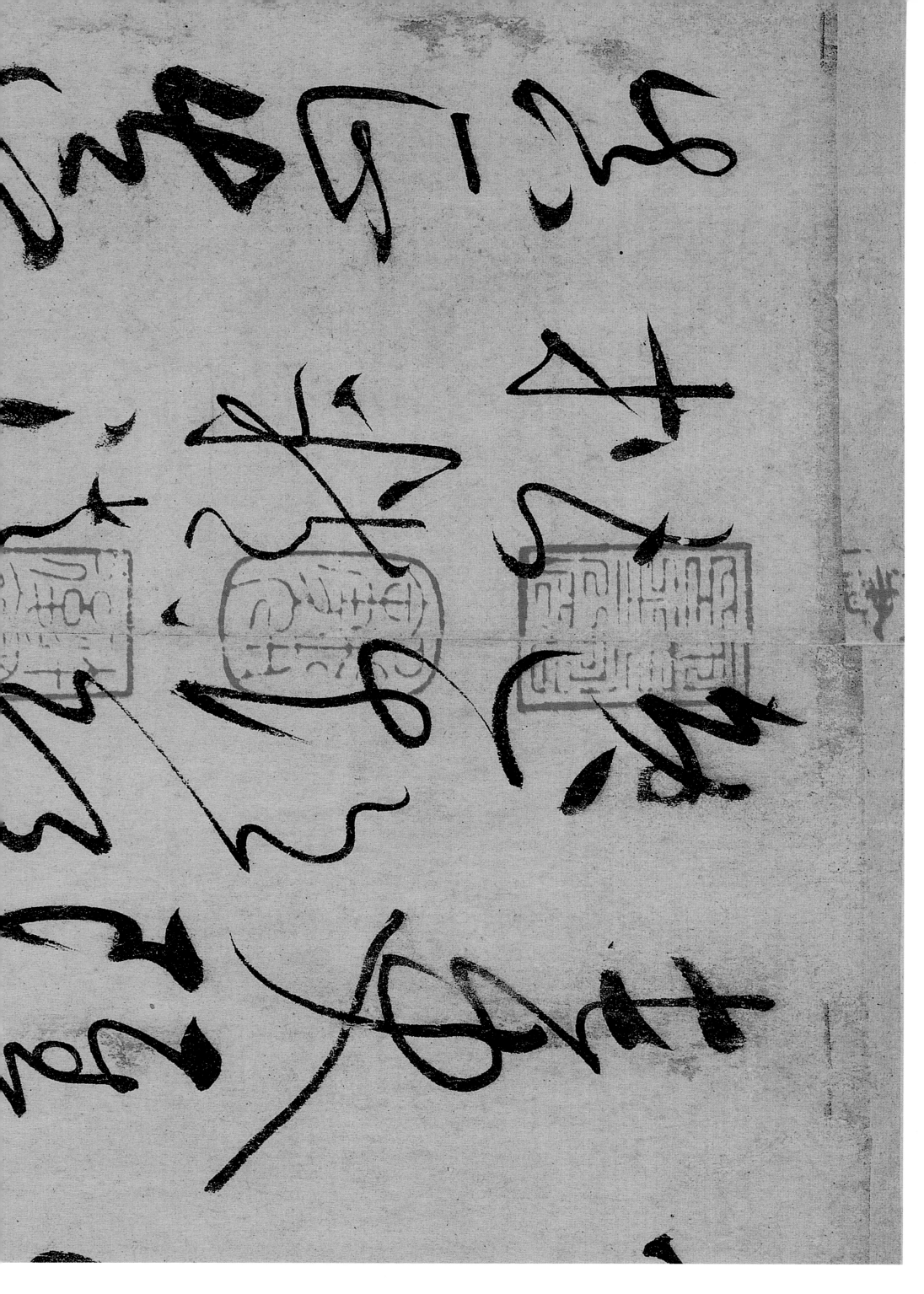

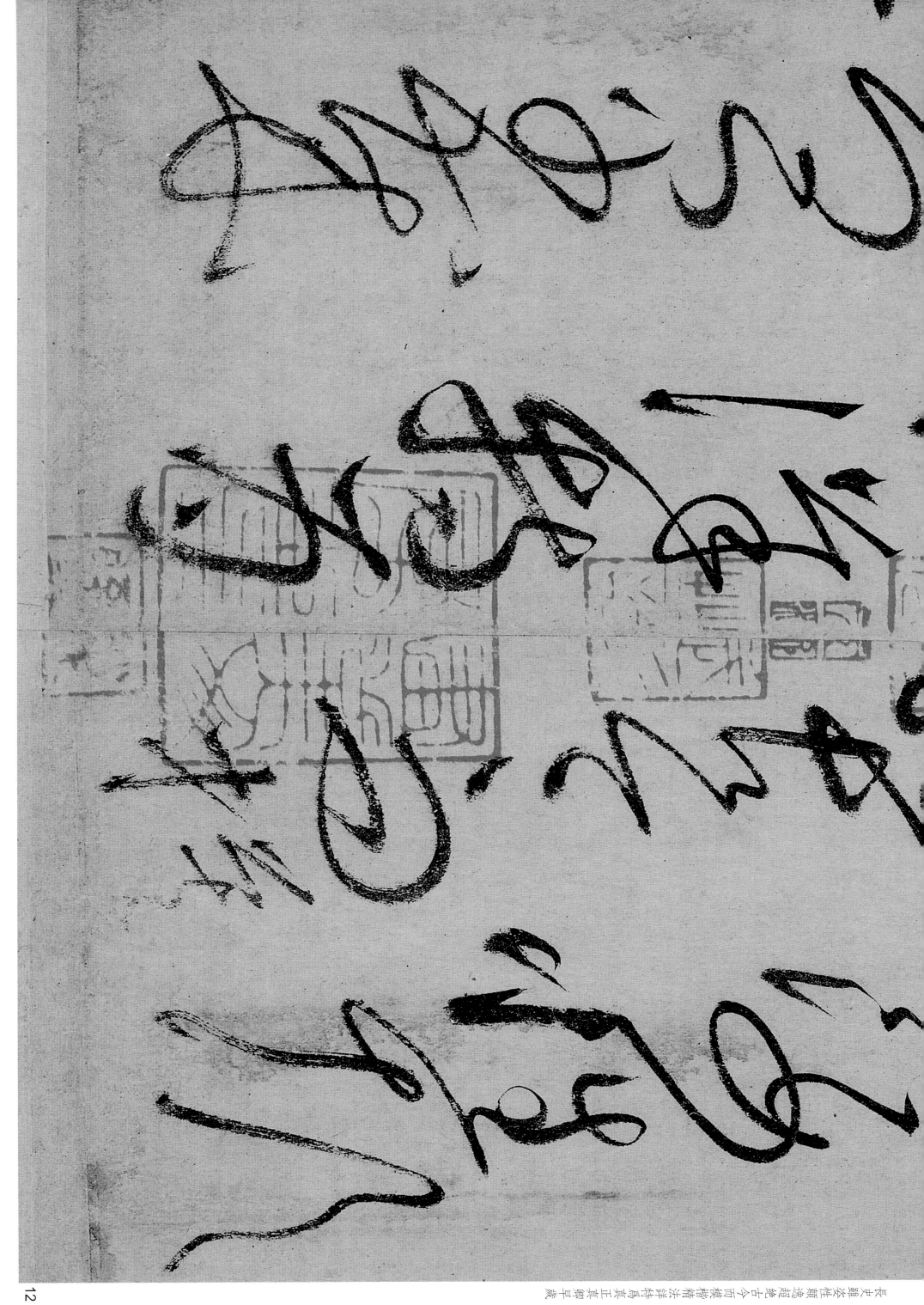

長史羅姿性顛逸超絶古今而楷精詳特爲真正真卿早歲

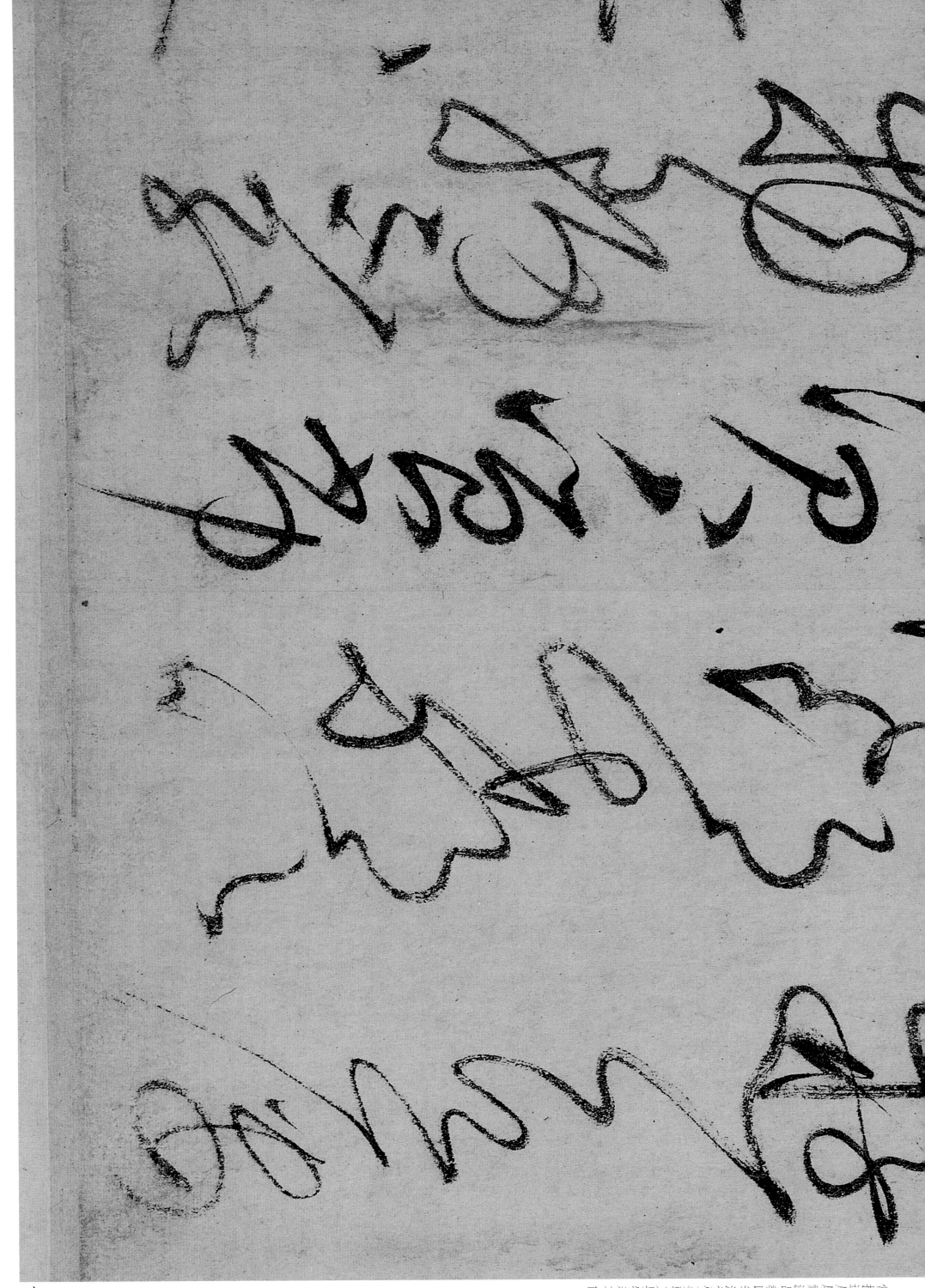

常接近居廬蒙昭日教官以筆法書為物務不能

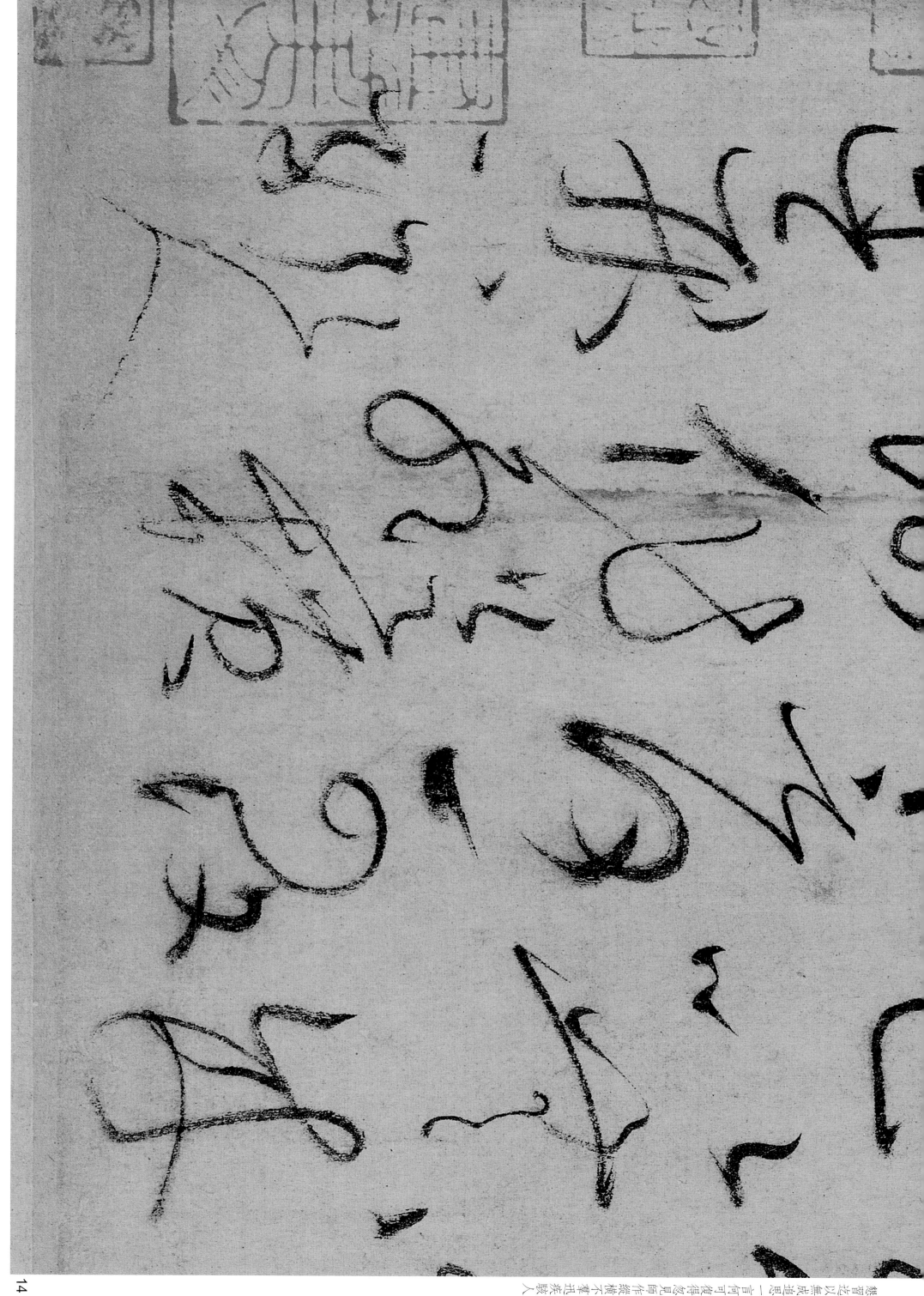

纂習晉法以集成
思以集成
以集成致思
一言何使待
可使見恕
何信師作見恕
作緘横不事
緘横不事迅疾
不事迅疾人

这是一幅草书书法作品，内容难以准确辨识。

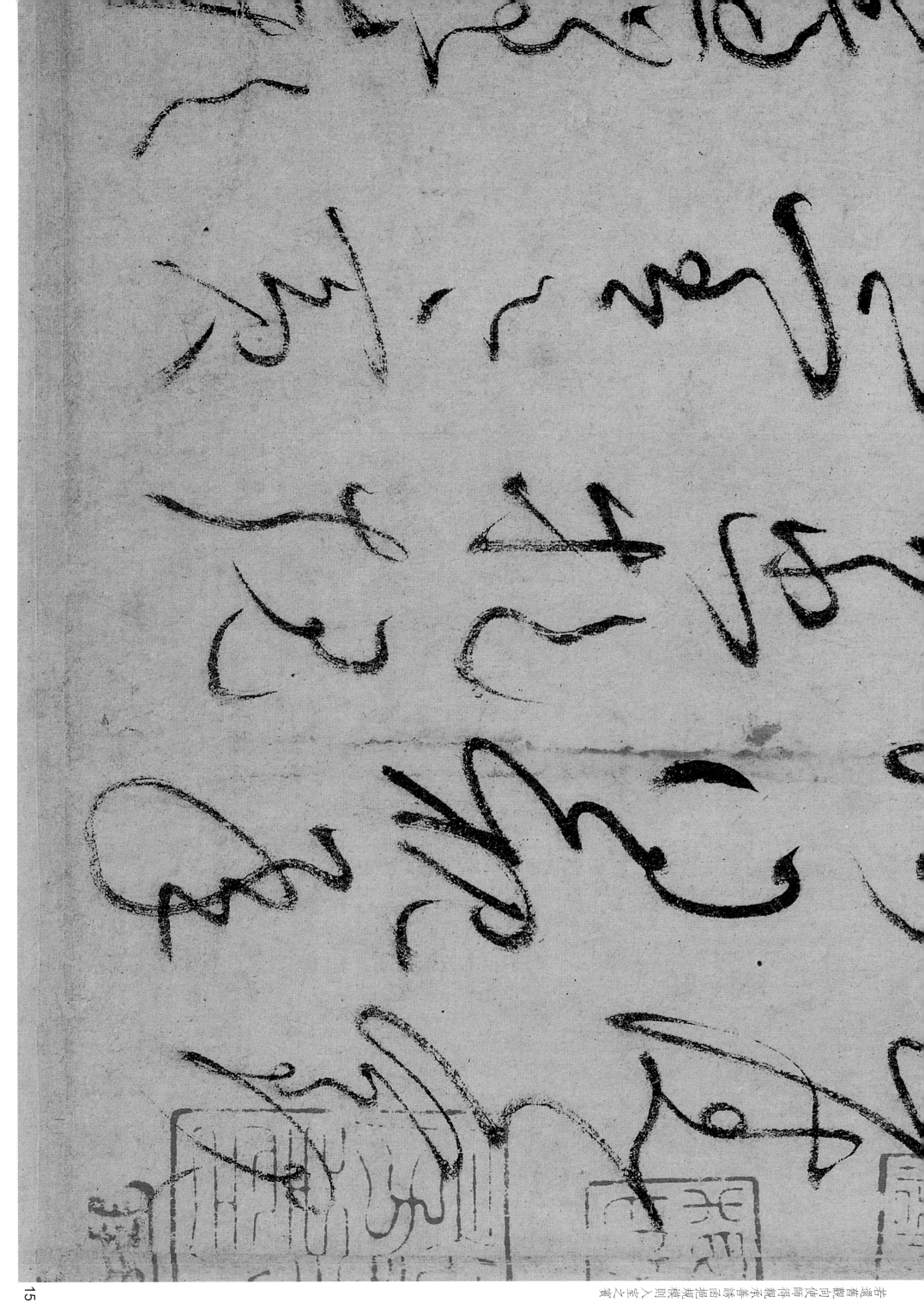

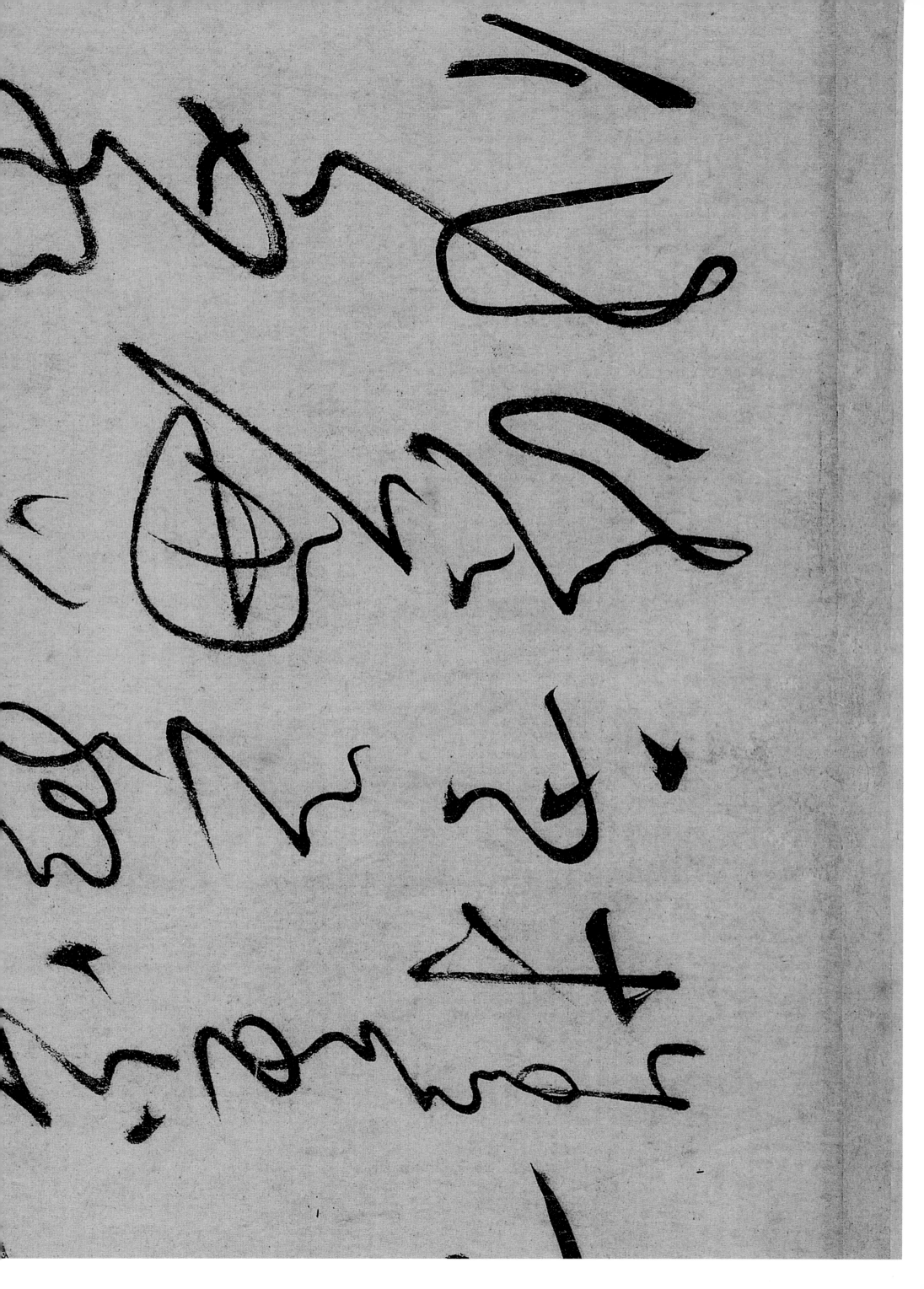

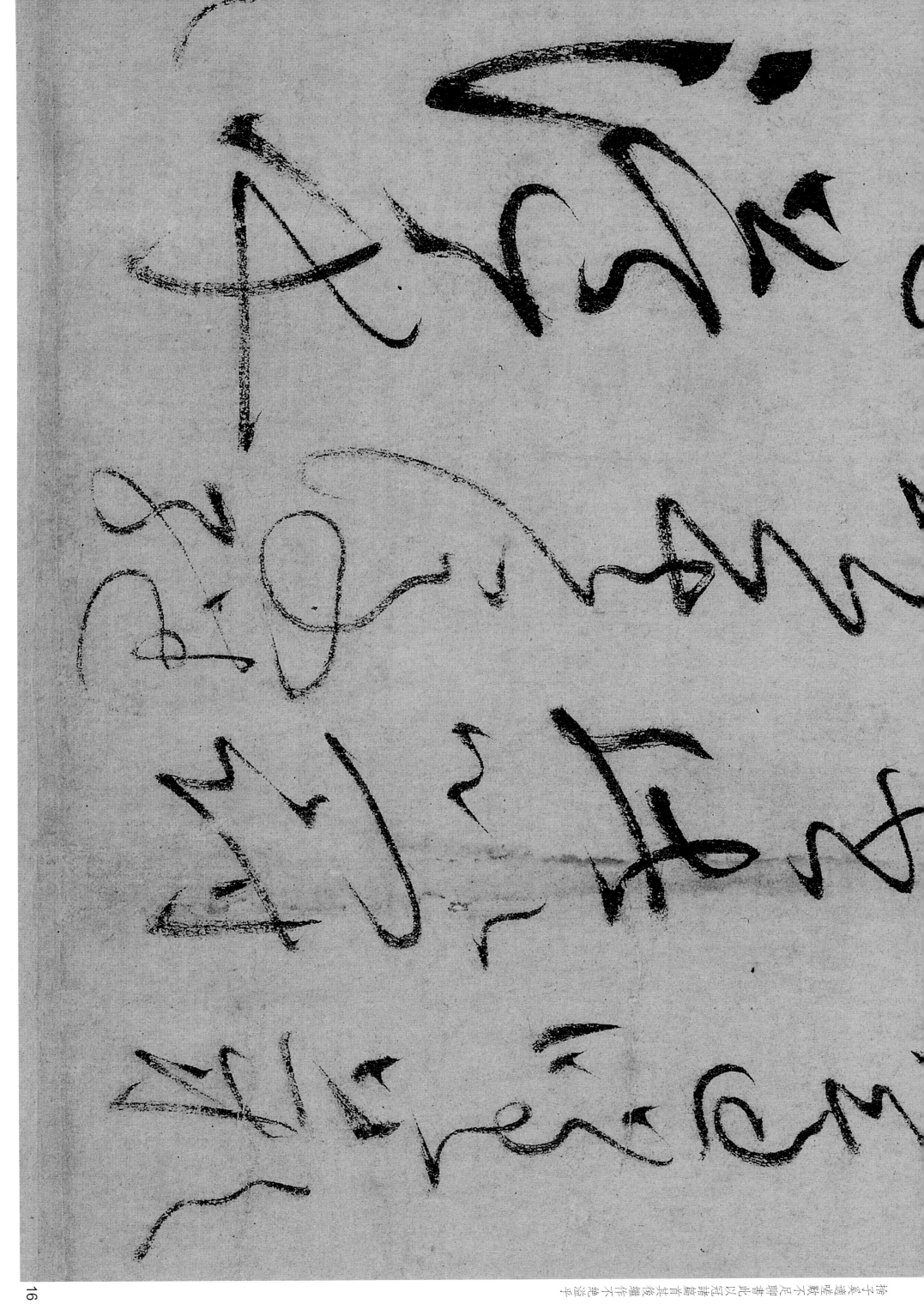

榜子羲獻陸歎不足以冠賢此書以冠諸帖其後繼作不能逾乎

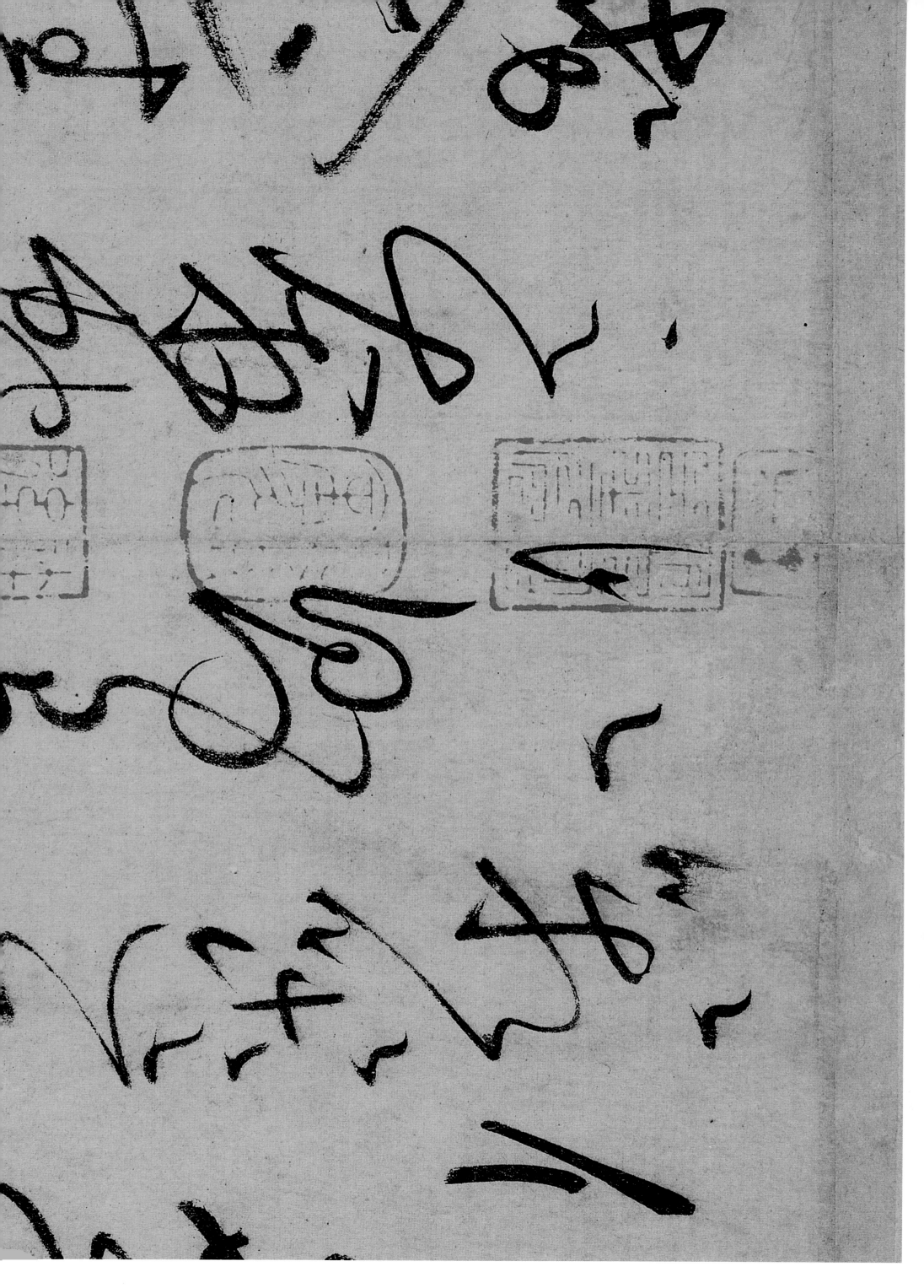

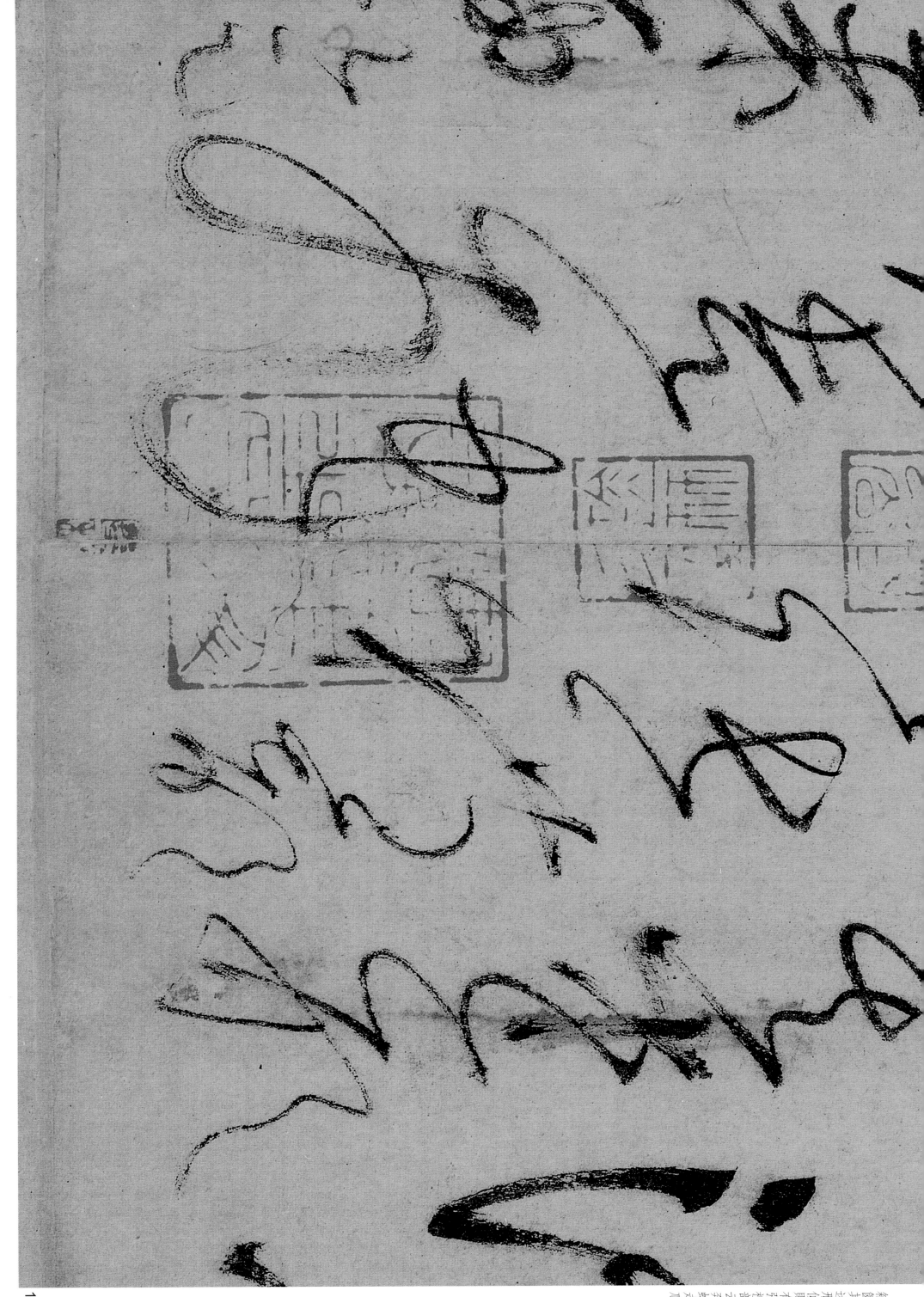

輪廓其光似則有限精二本既夫匹
采彷彿有限樓部云夫匹

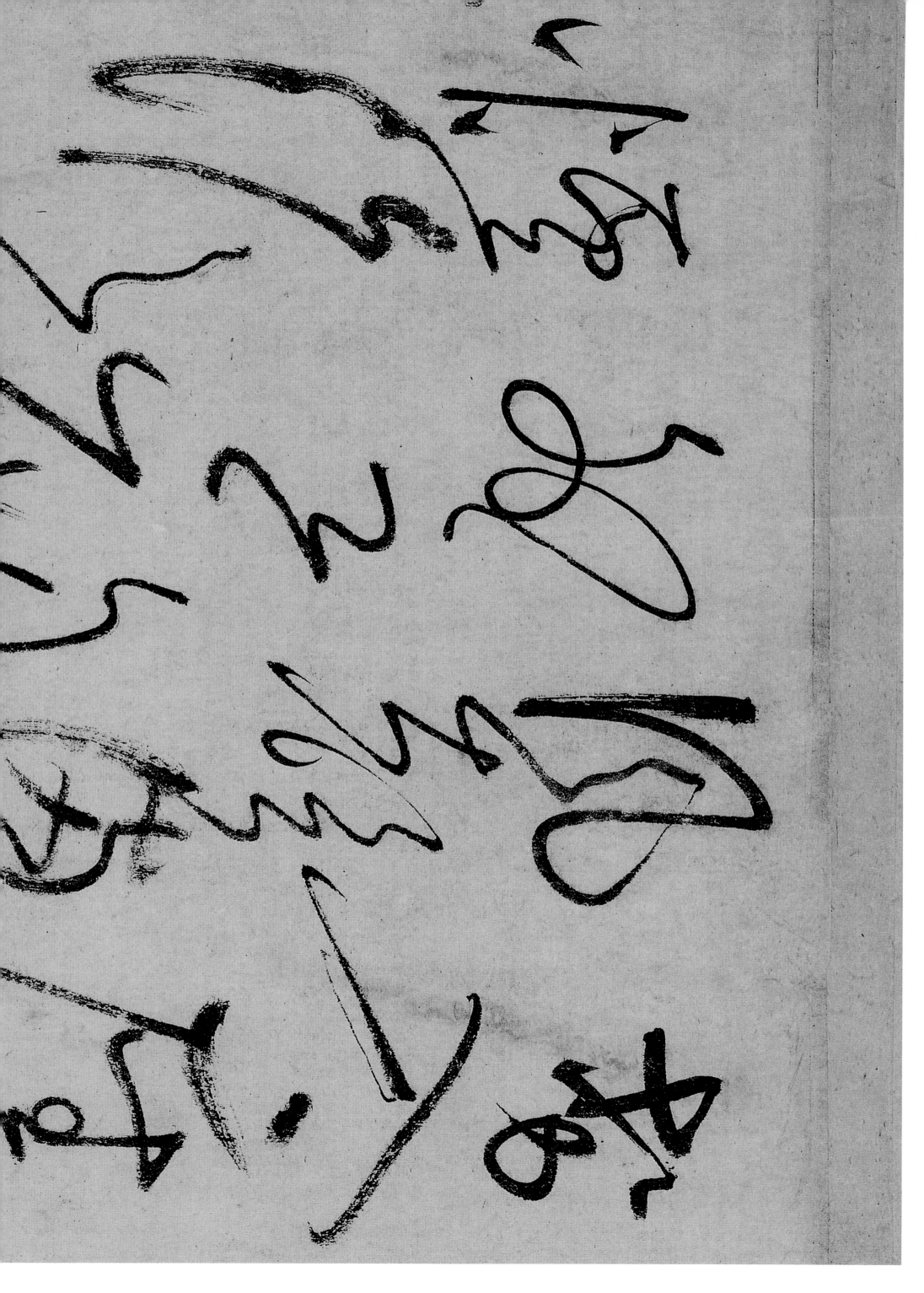

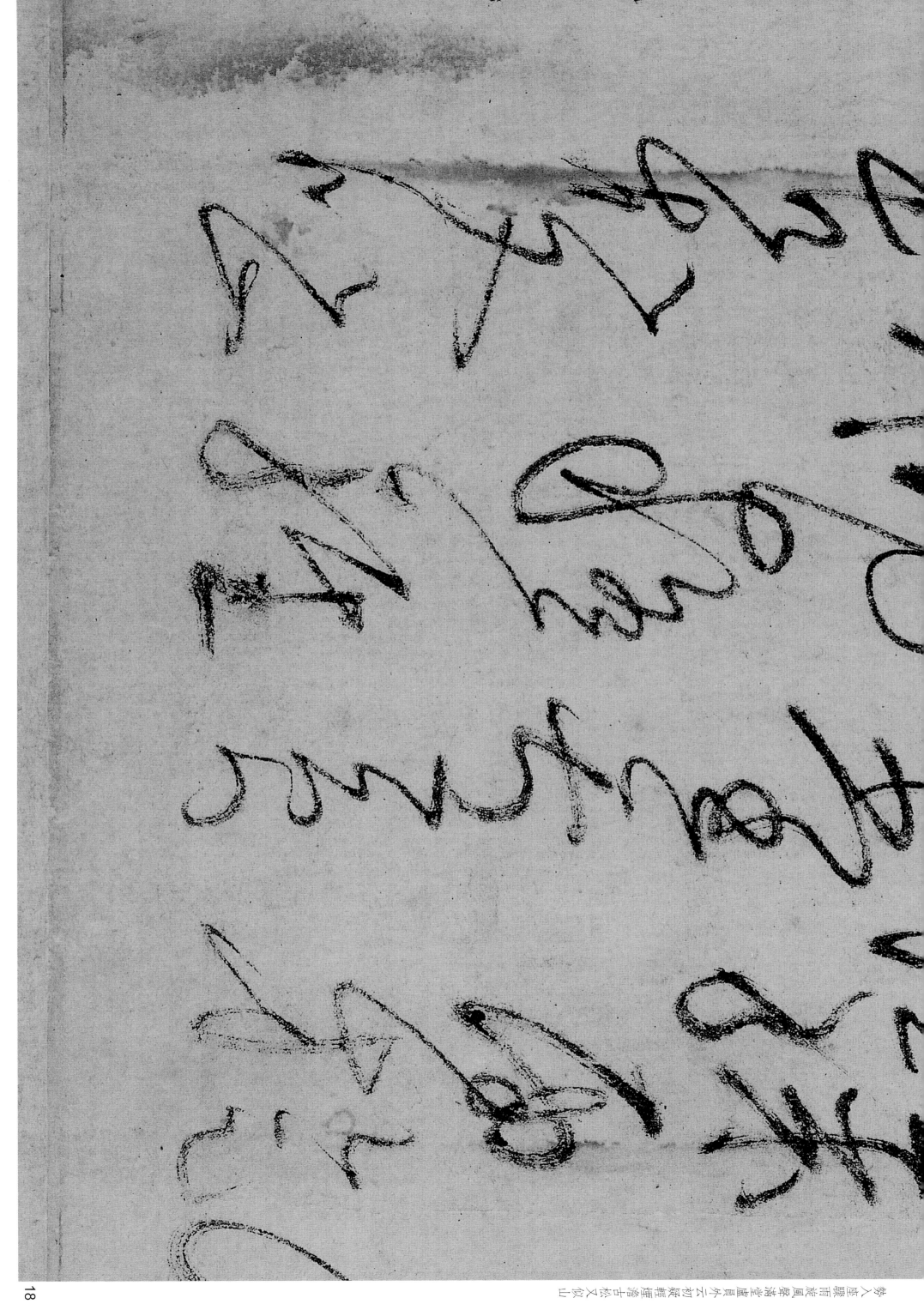

勢人座縣雨炭縣風靄消室鸎晨外云初親鐸連簷古松文似山

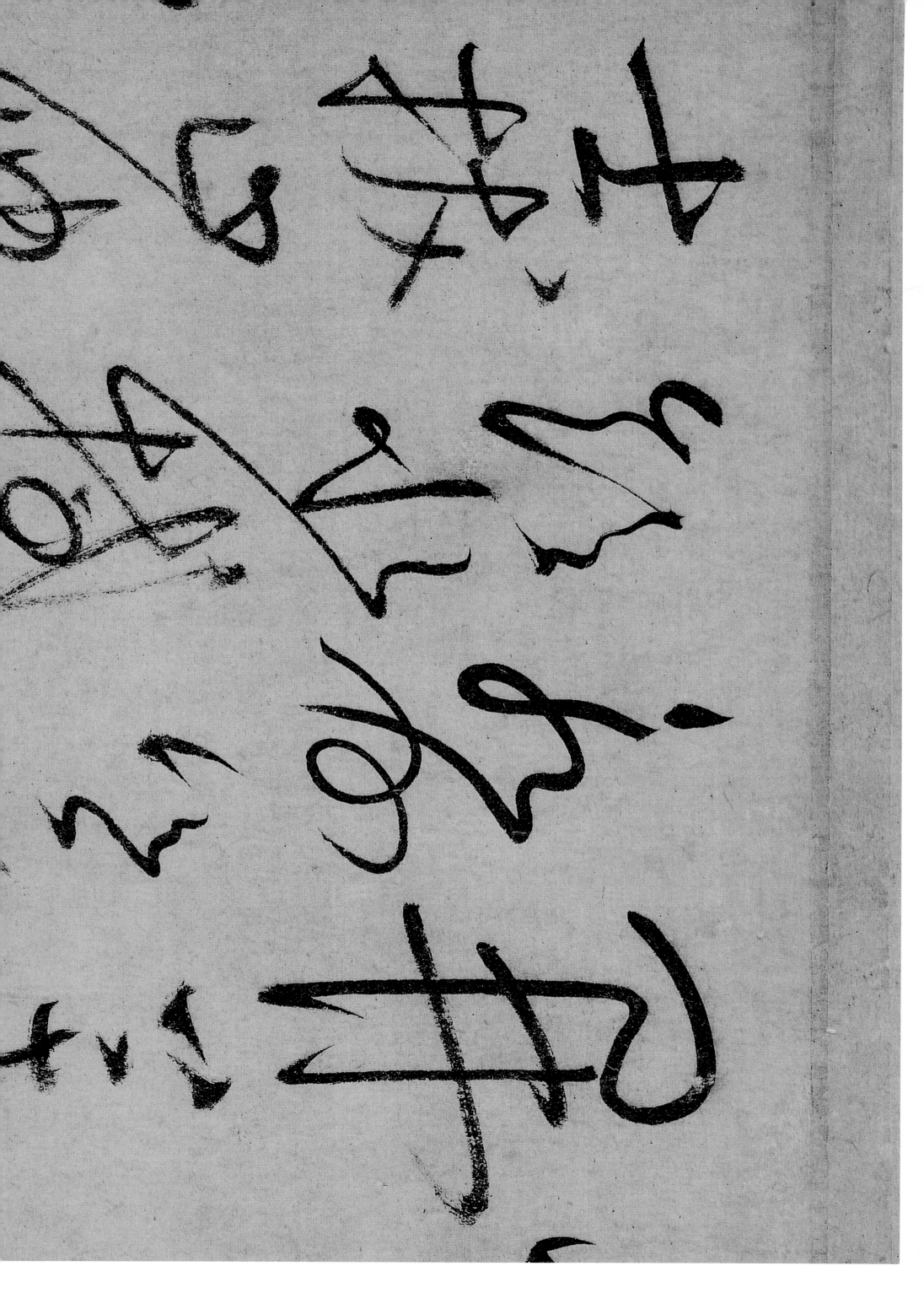

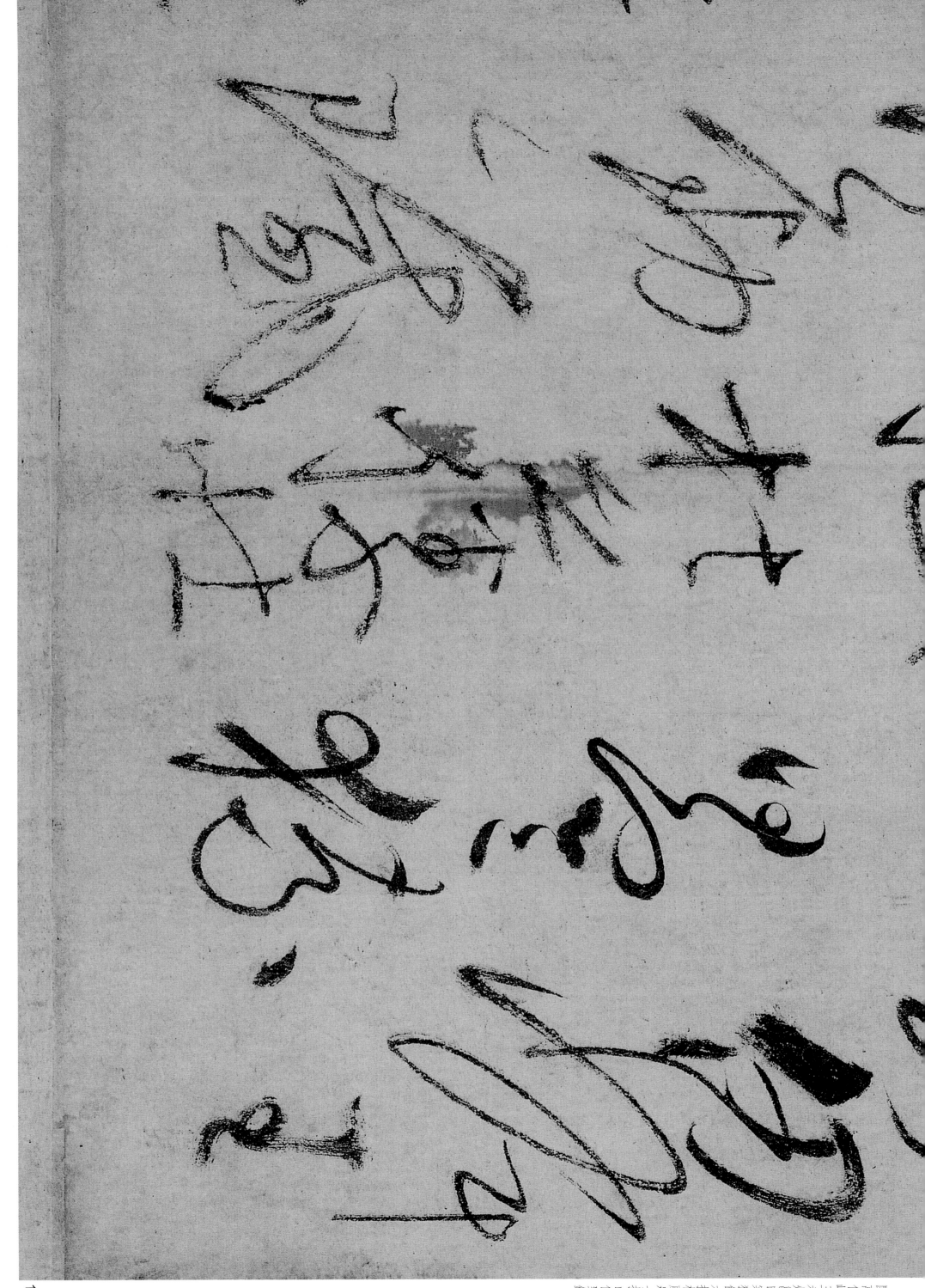

開萬竹峰 王太守雲谷 日寒候木揉 柏藤并士拔 山伸劲鐵

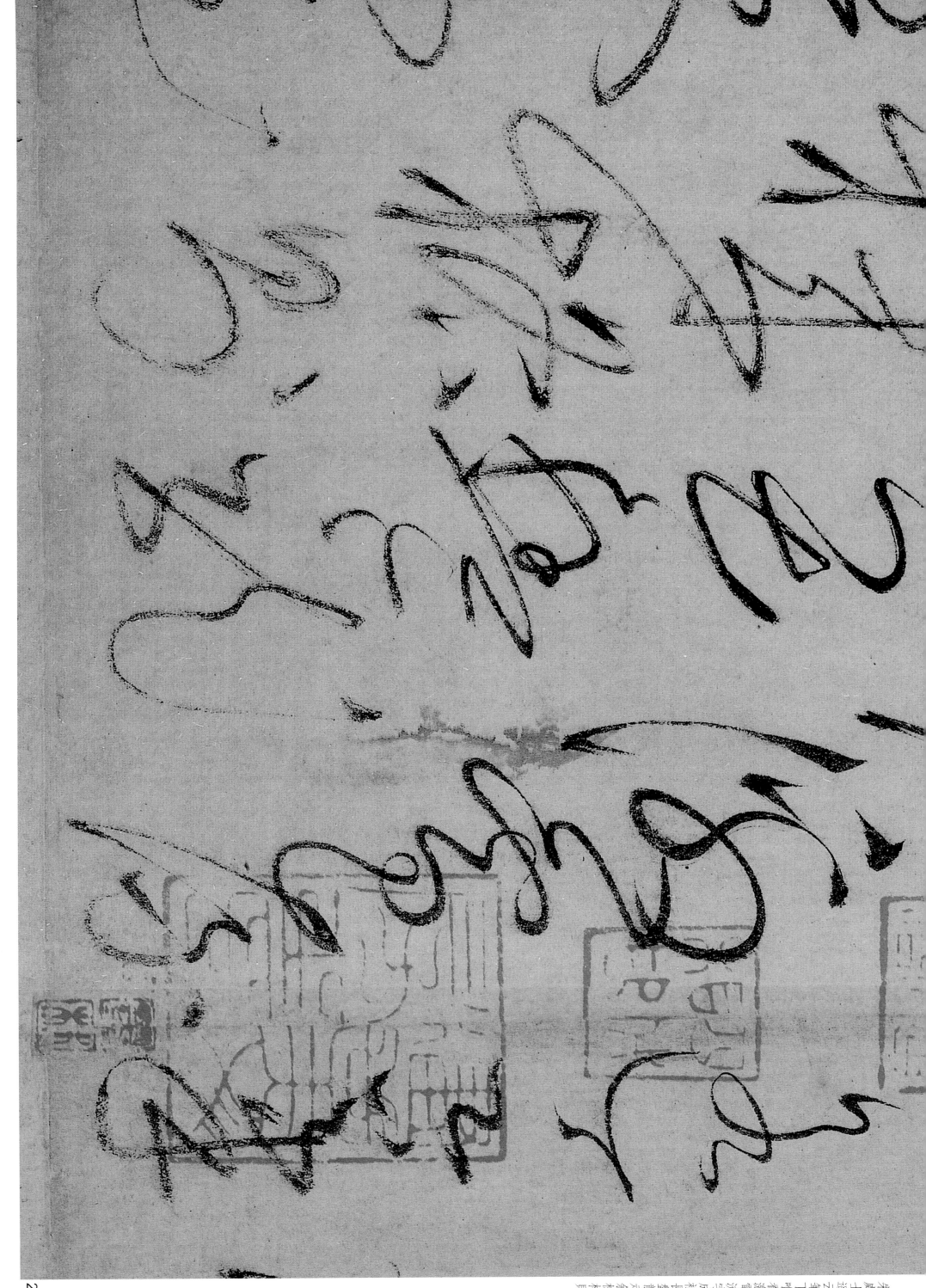

朱處云華下筆唯看激電流字成只怕盤龍走夫敘横格則

少卿足下曩者辱賜書

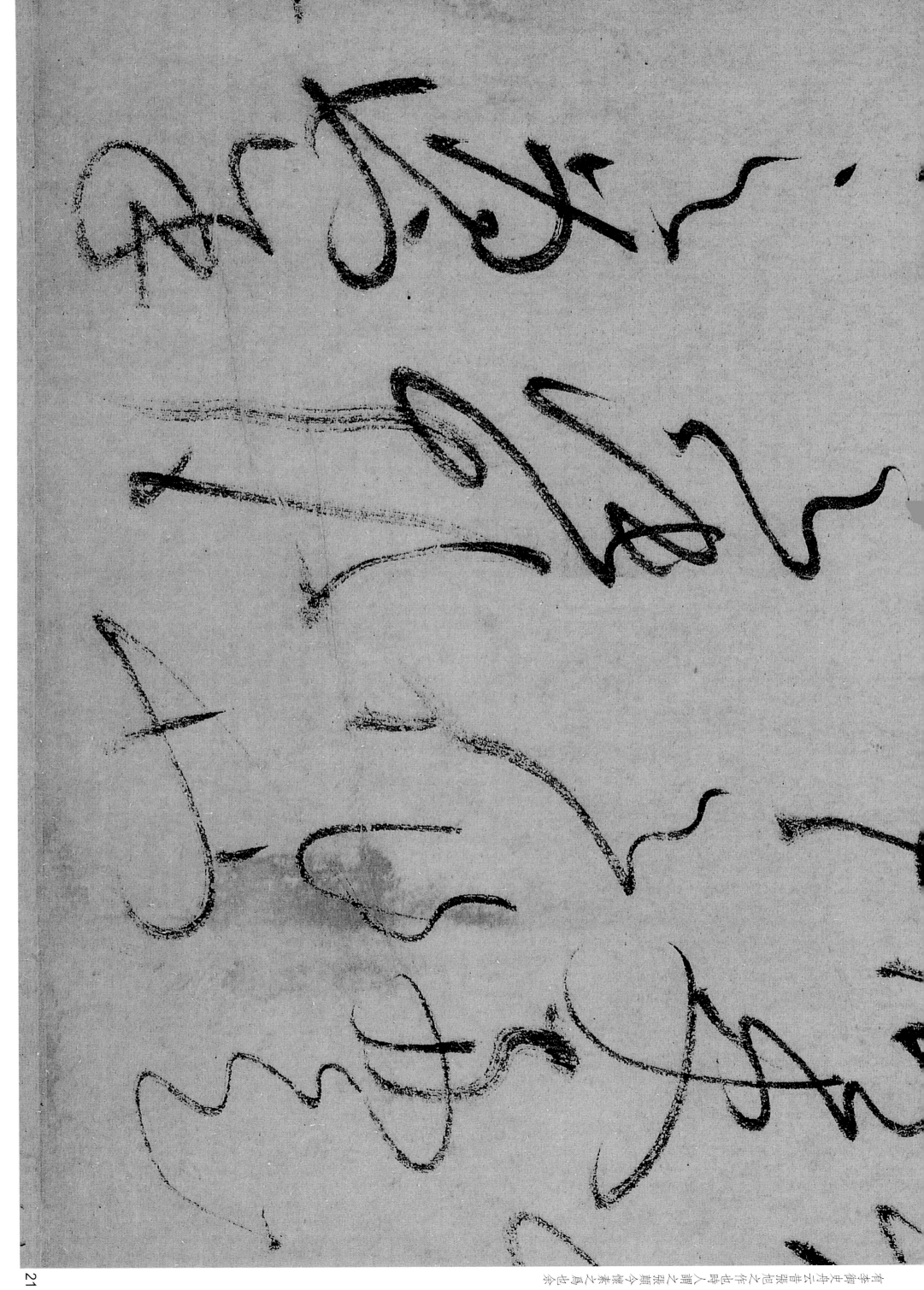

李衛尉史游
云昔張旭之
作也時人謂
之張顛今懷
素之為也余

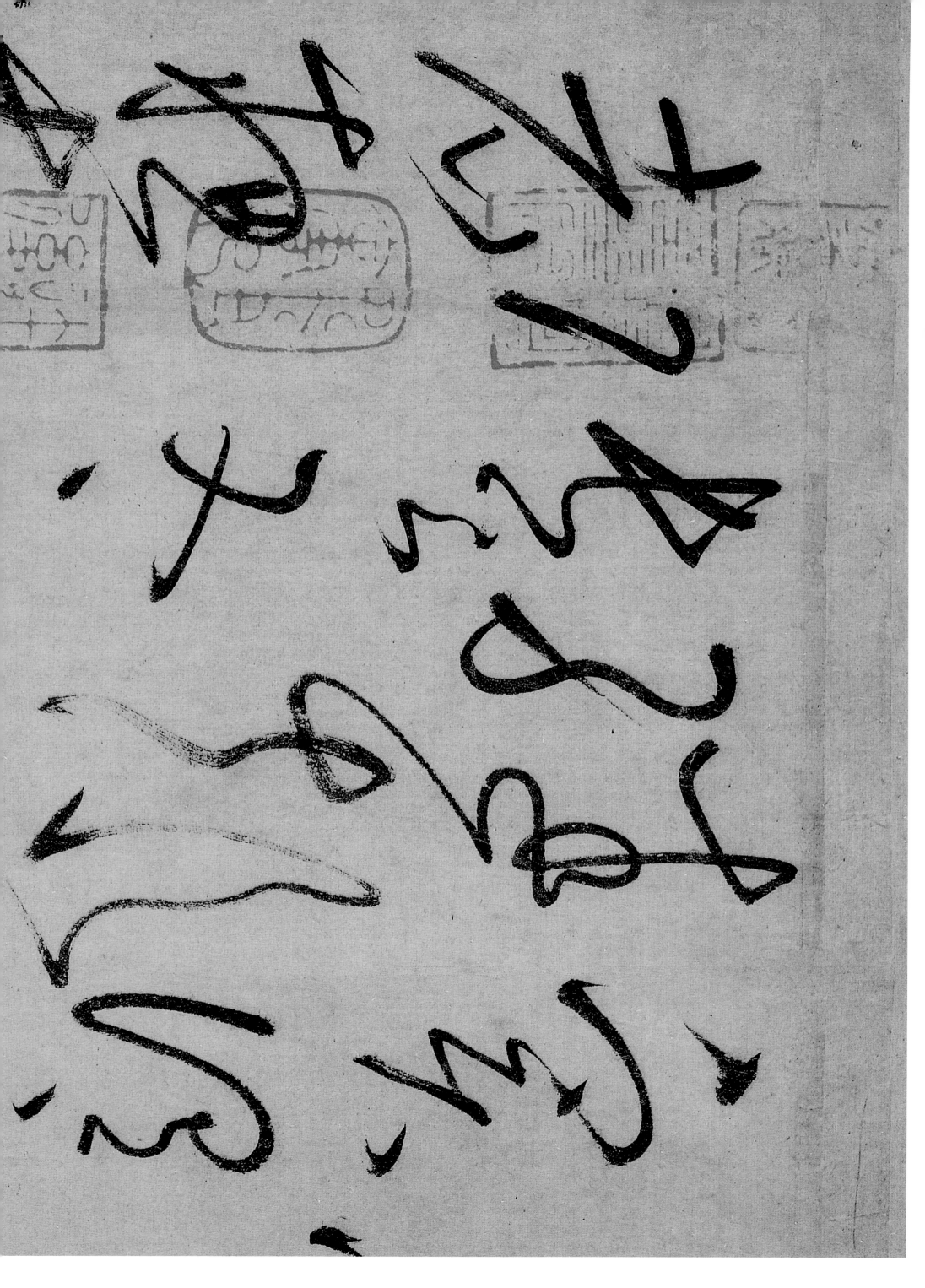

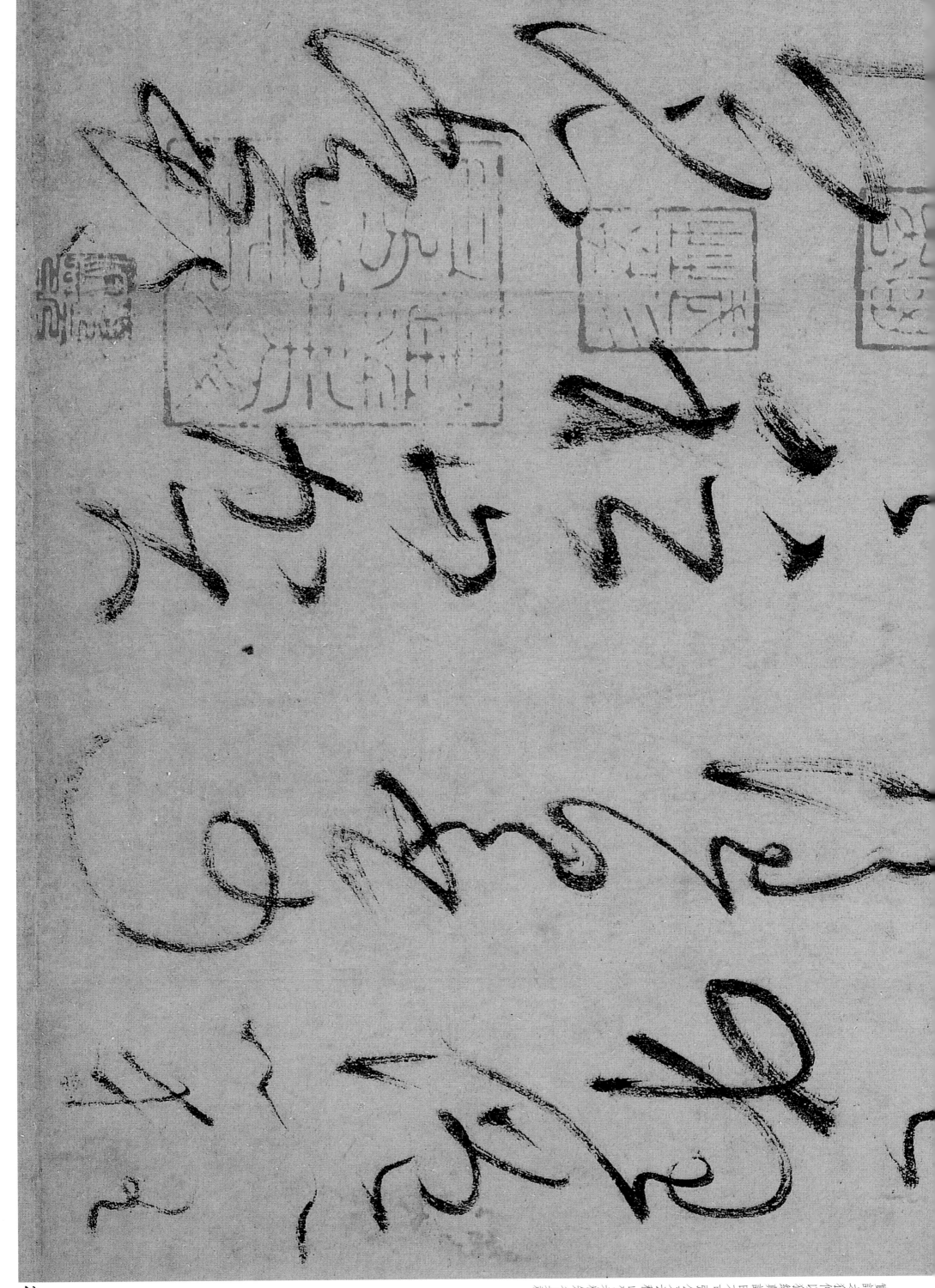

寶晉之
任信以
狂繼顛
顛非日
可陳又
云稽老
山賀知
老名吳
祖吳郡

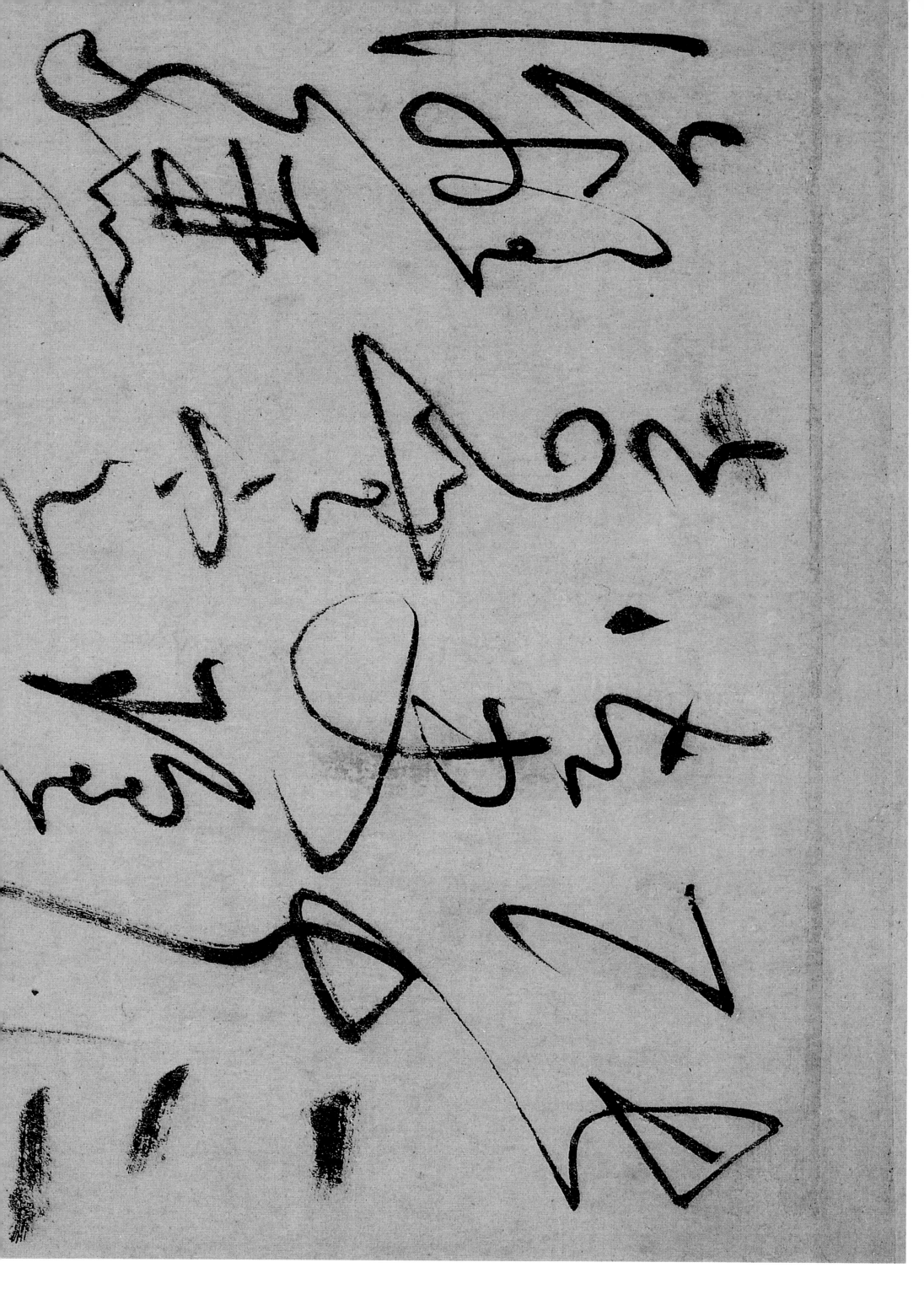

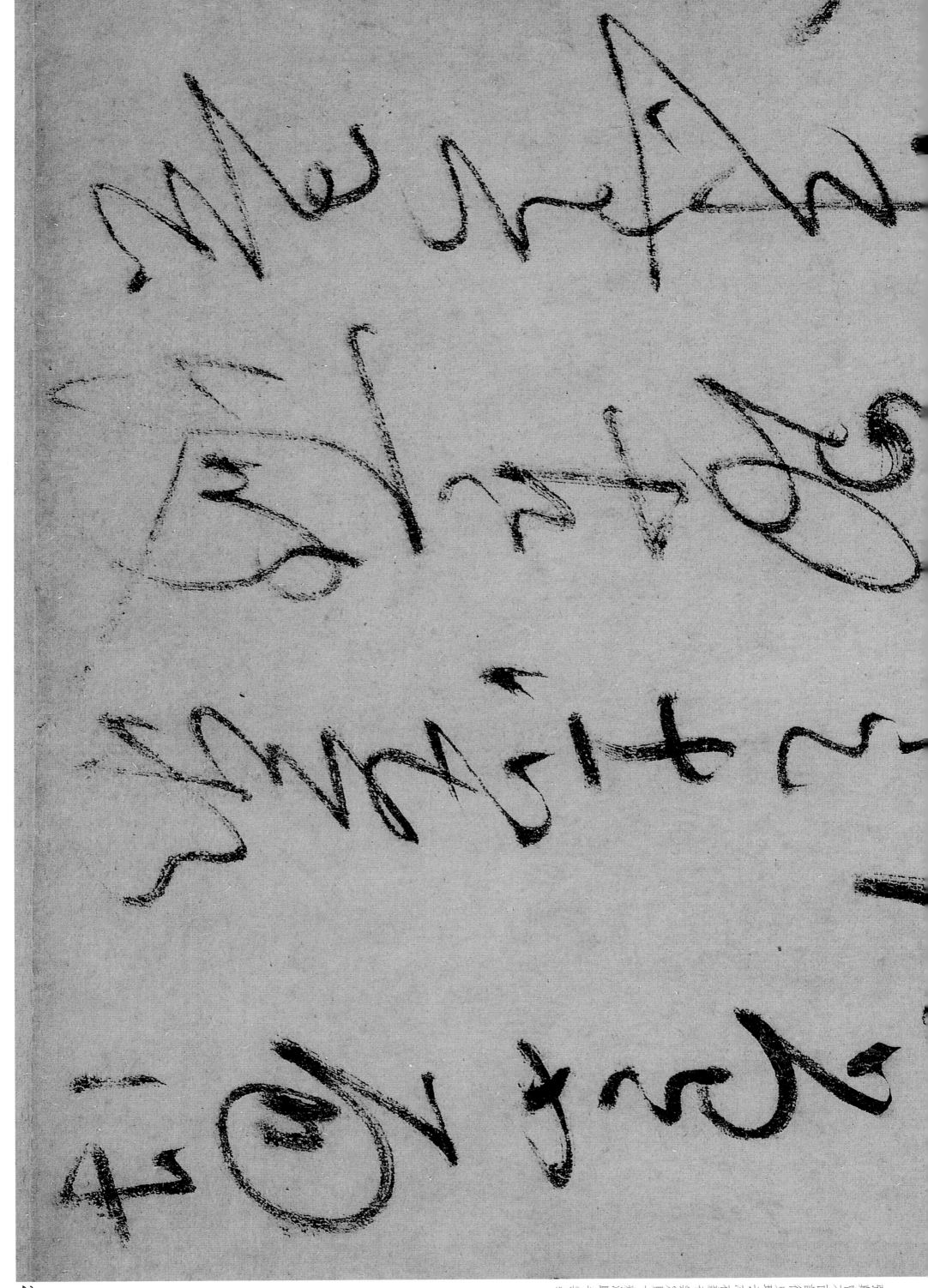

張顛曾不面許人，誰云張史在新亭。定知新奇則古殊，纖穠半無墨。

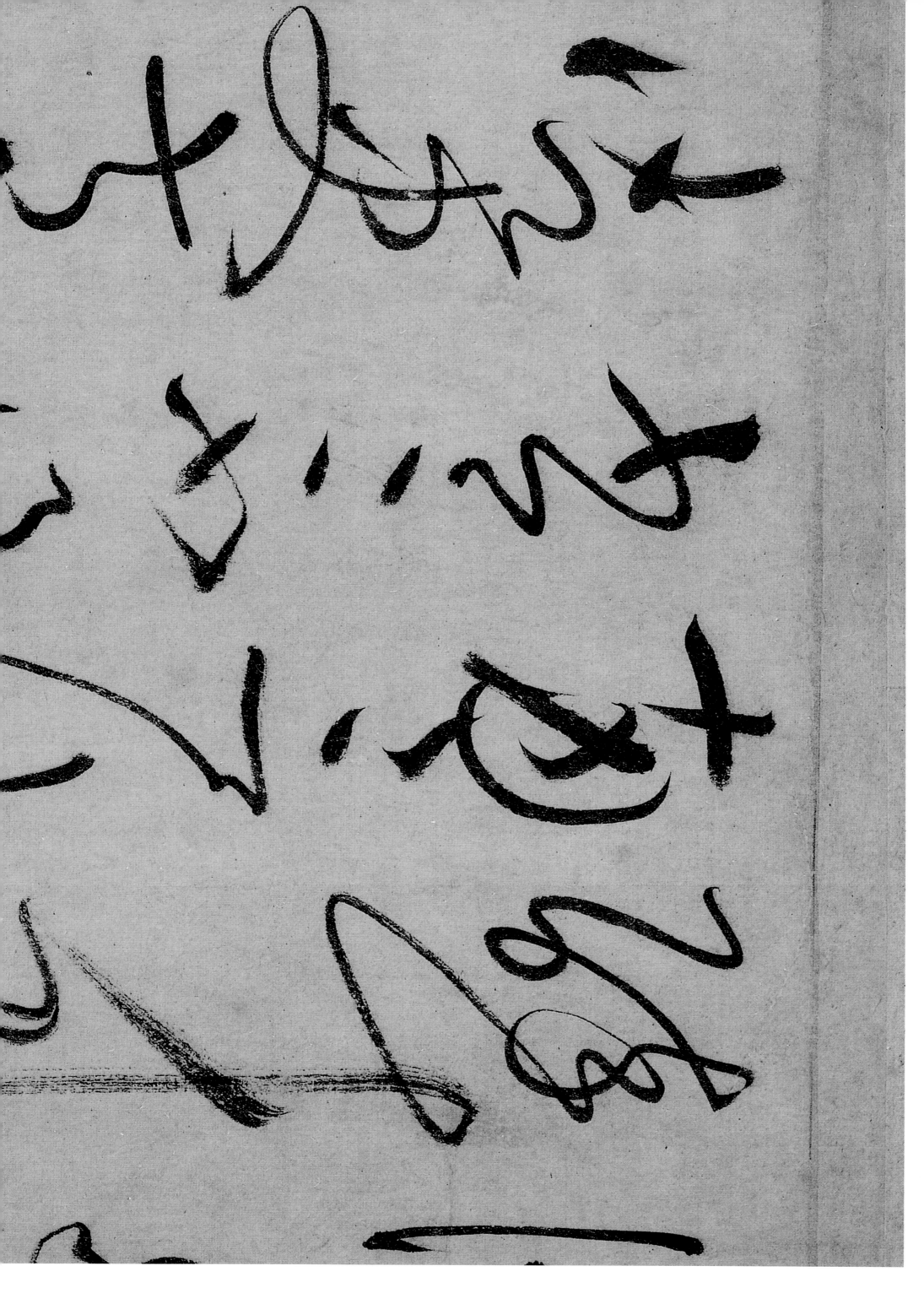

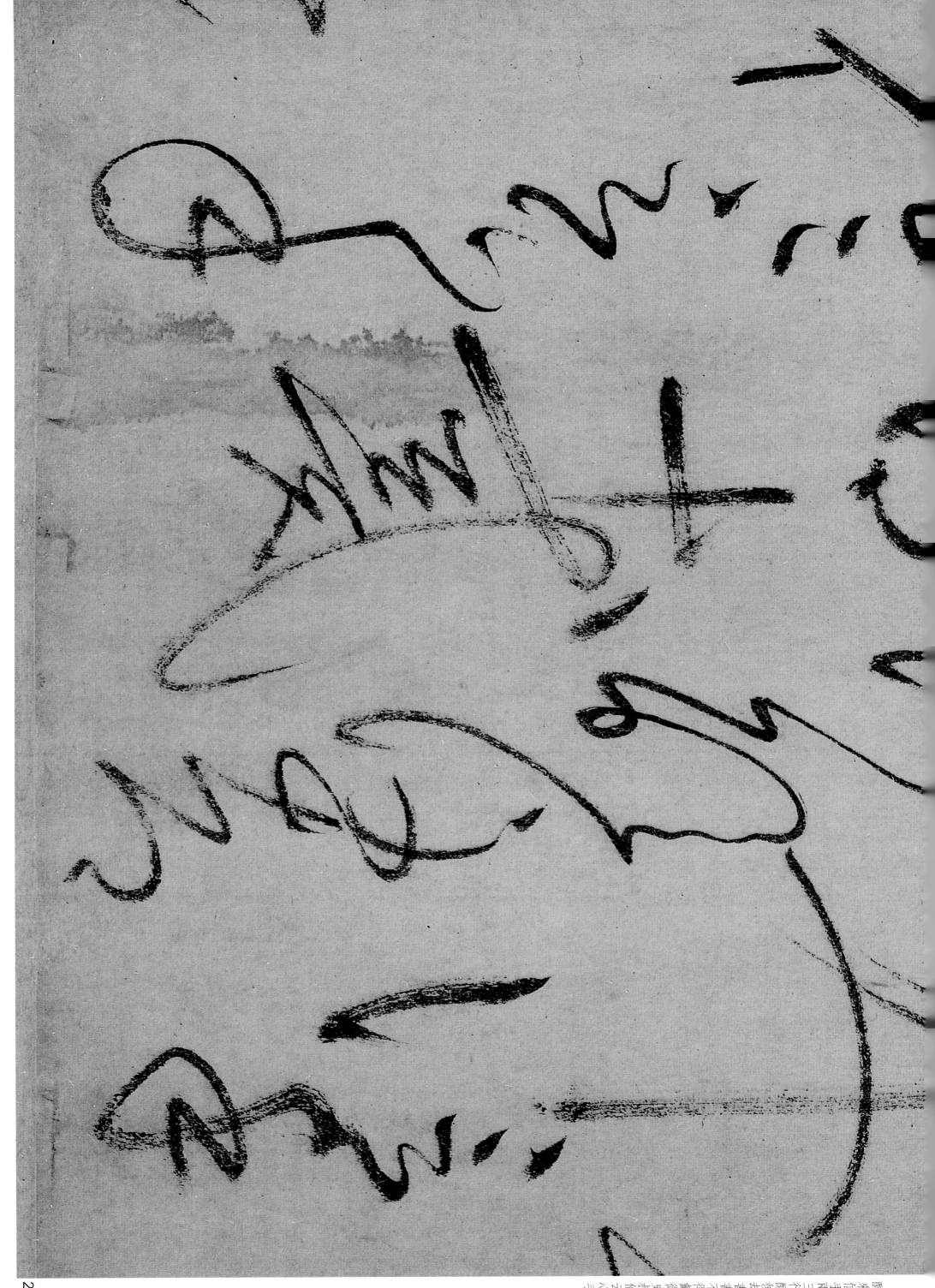

藤原信手　両三行羅後�書
不得戴前史放倫云手

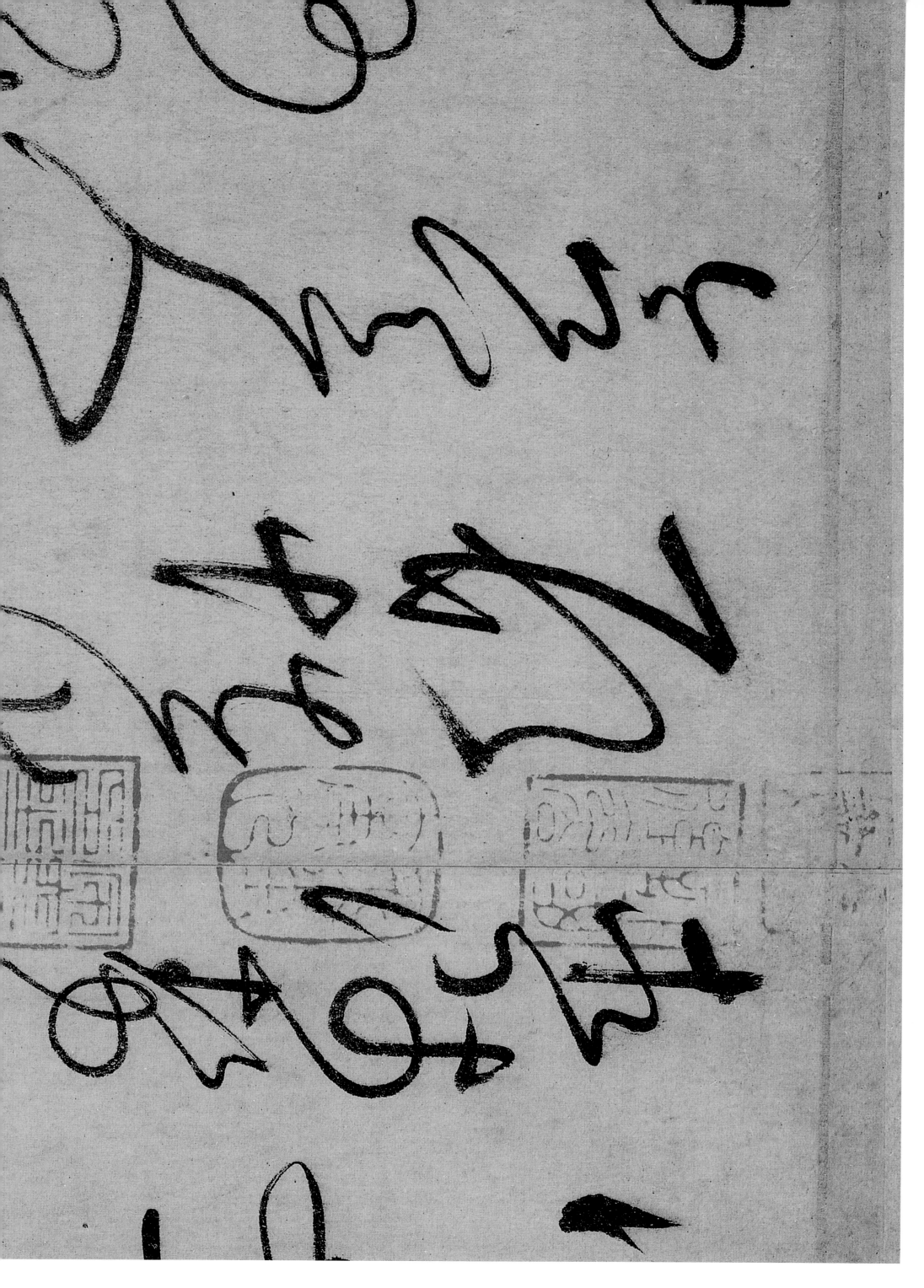

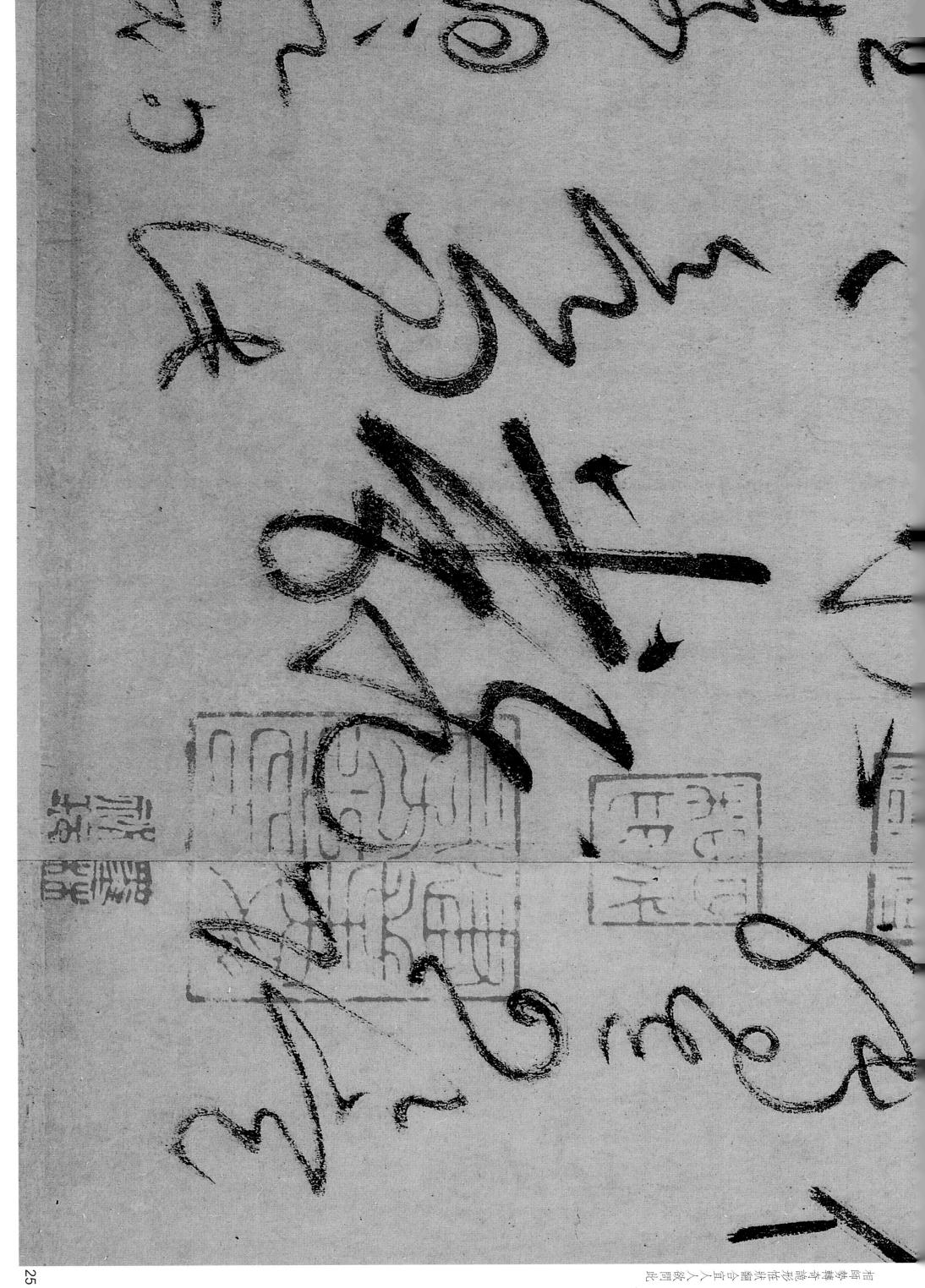

相師誼奇轉
勢詭形
惟狀
翻合
宜人
人欲
此比

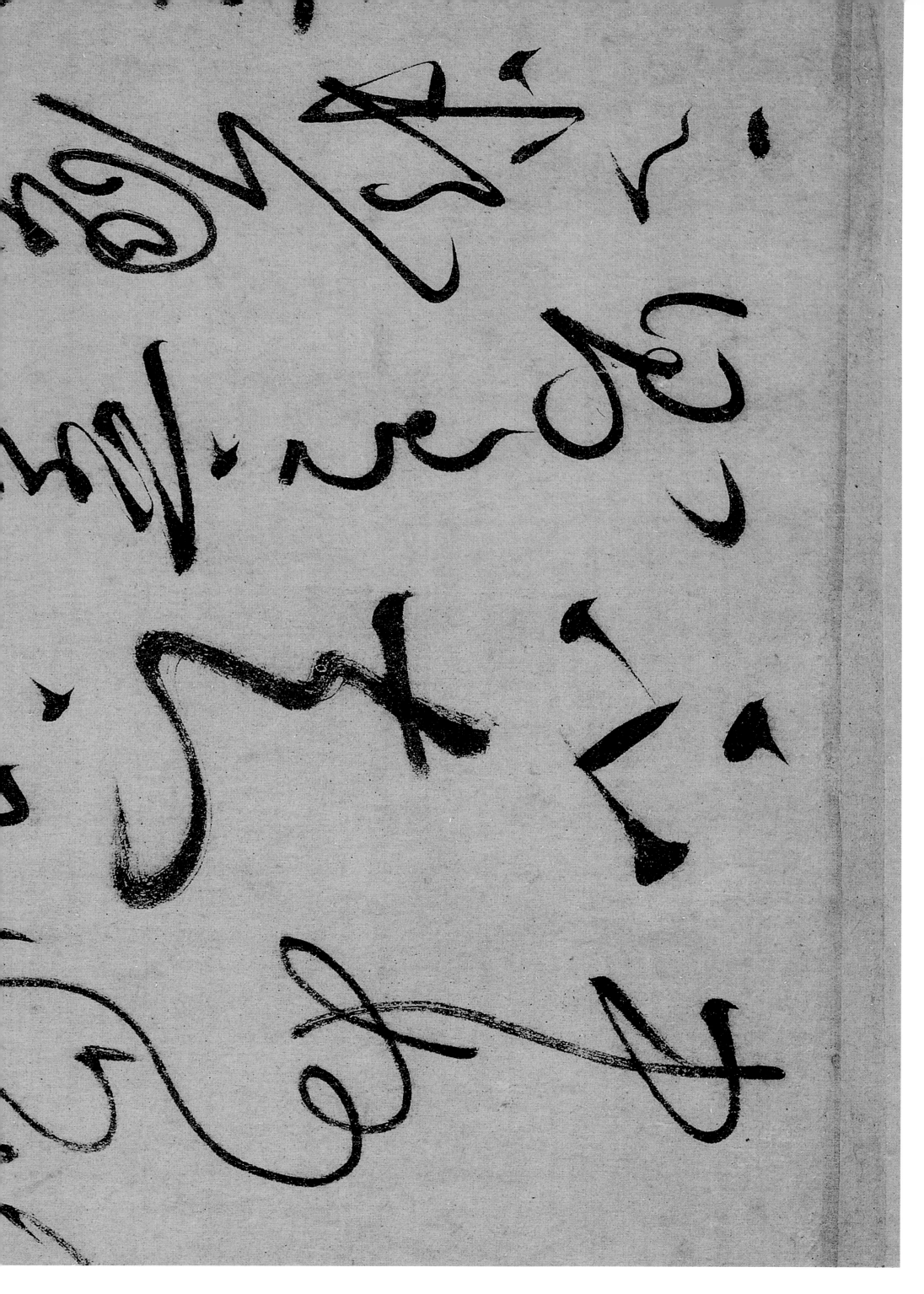

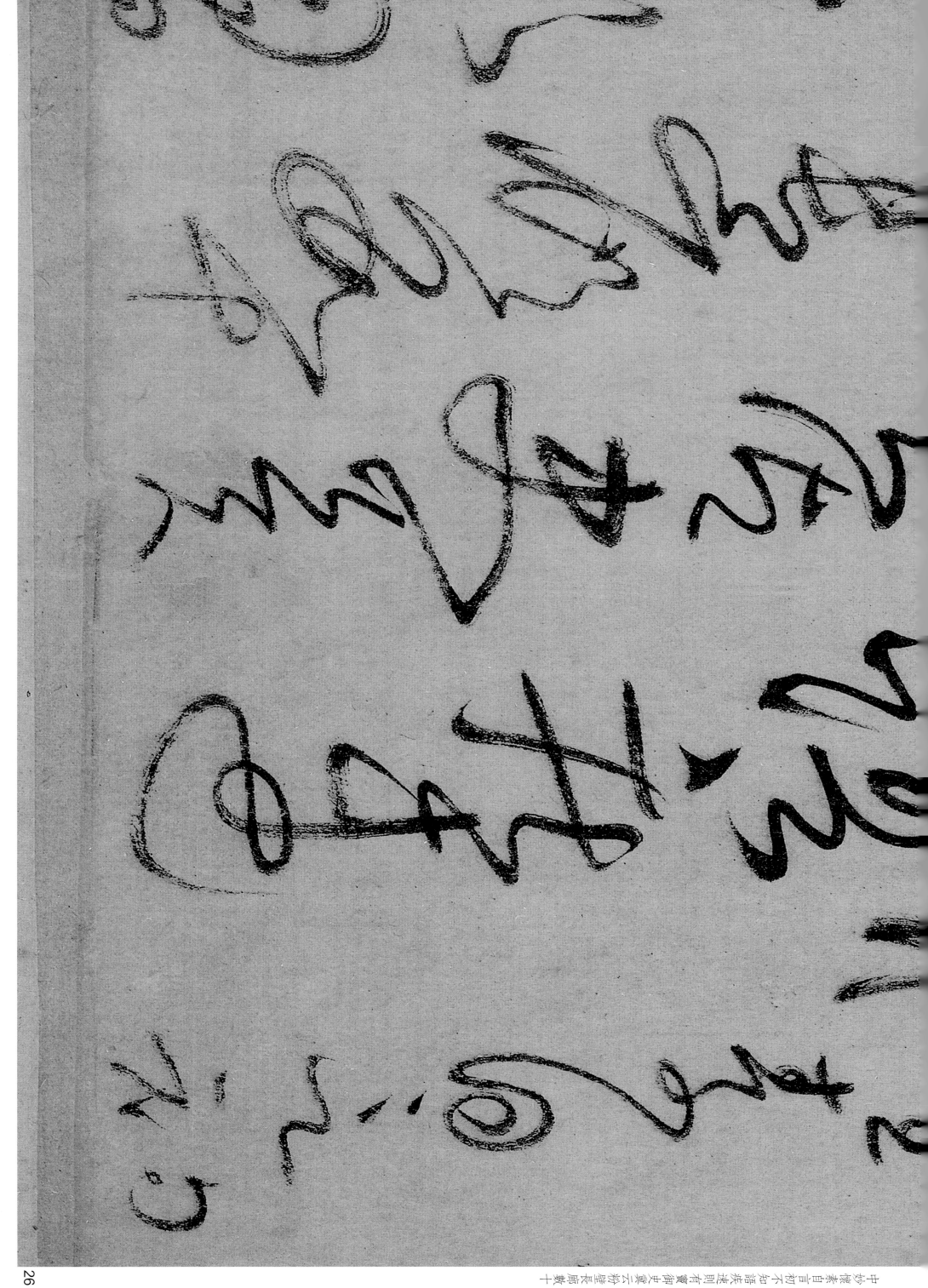

中妙懷素自言初
不知草
语則不
疾有霜
前史暮
於妙云
長風險
十

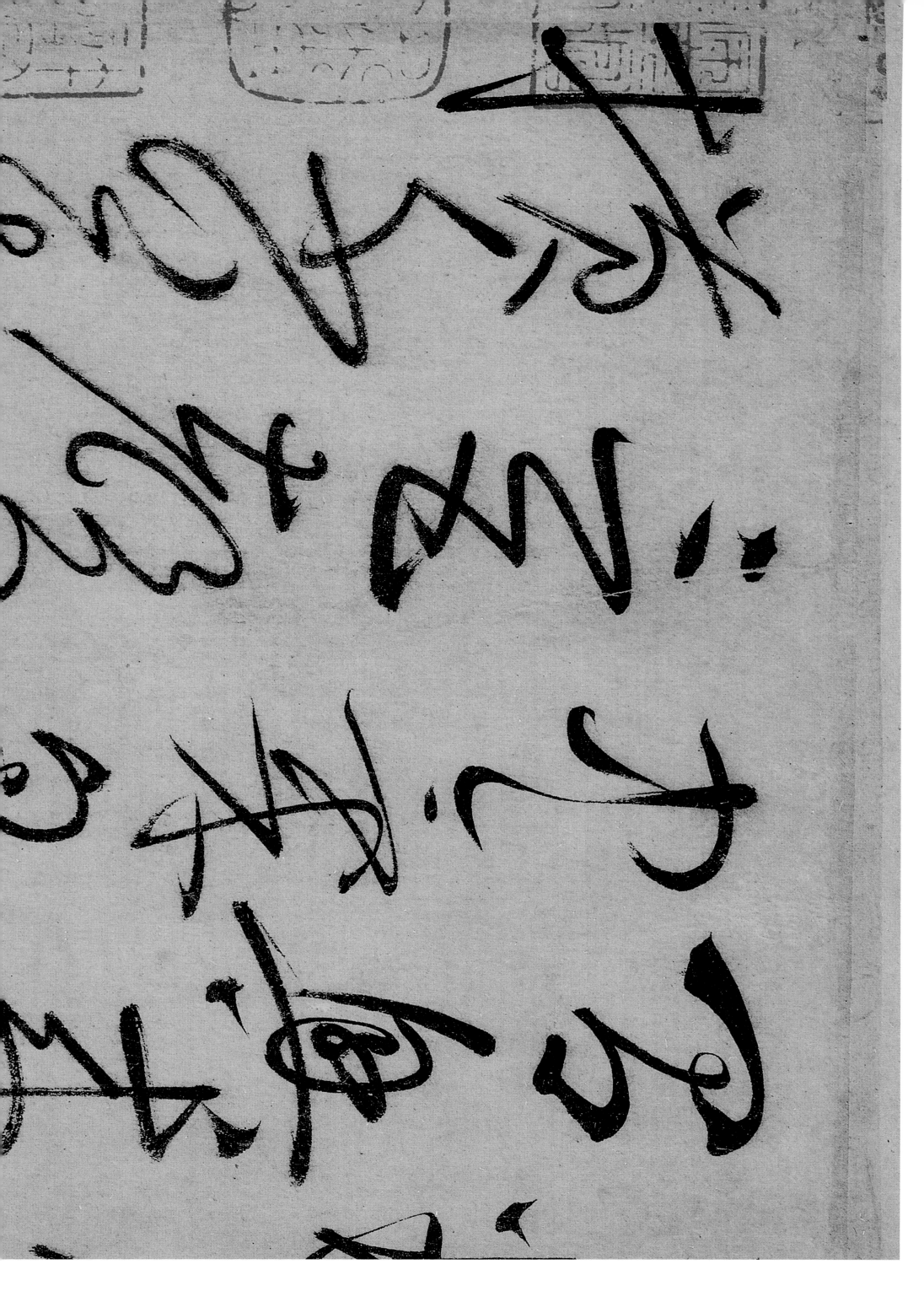

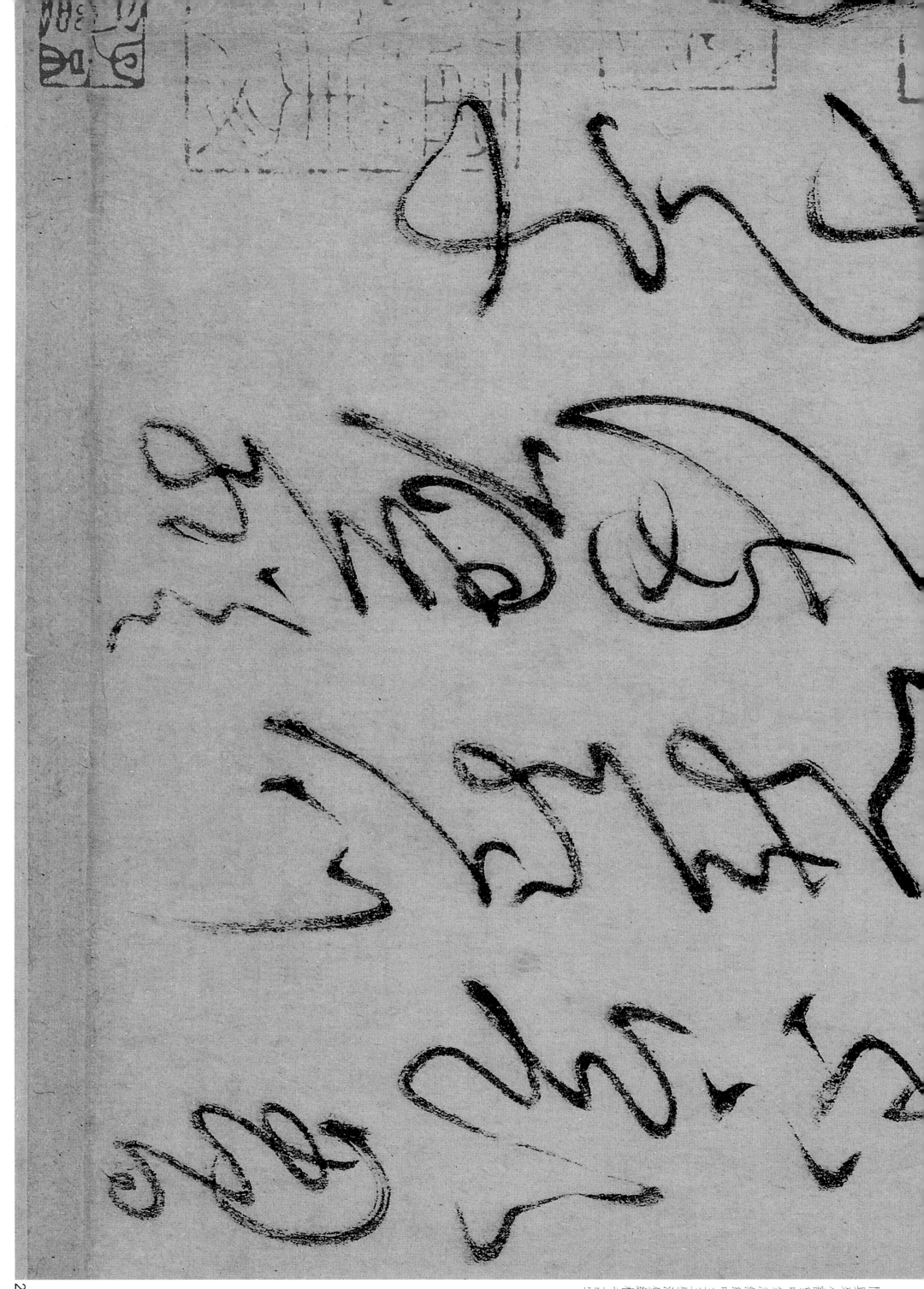

周興嗣次韻

東晉大詩官

中書令

怱怱

終綵絹

叫三

五江

華峰

經歷

縱橫

千萬字

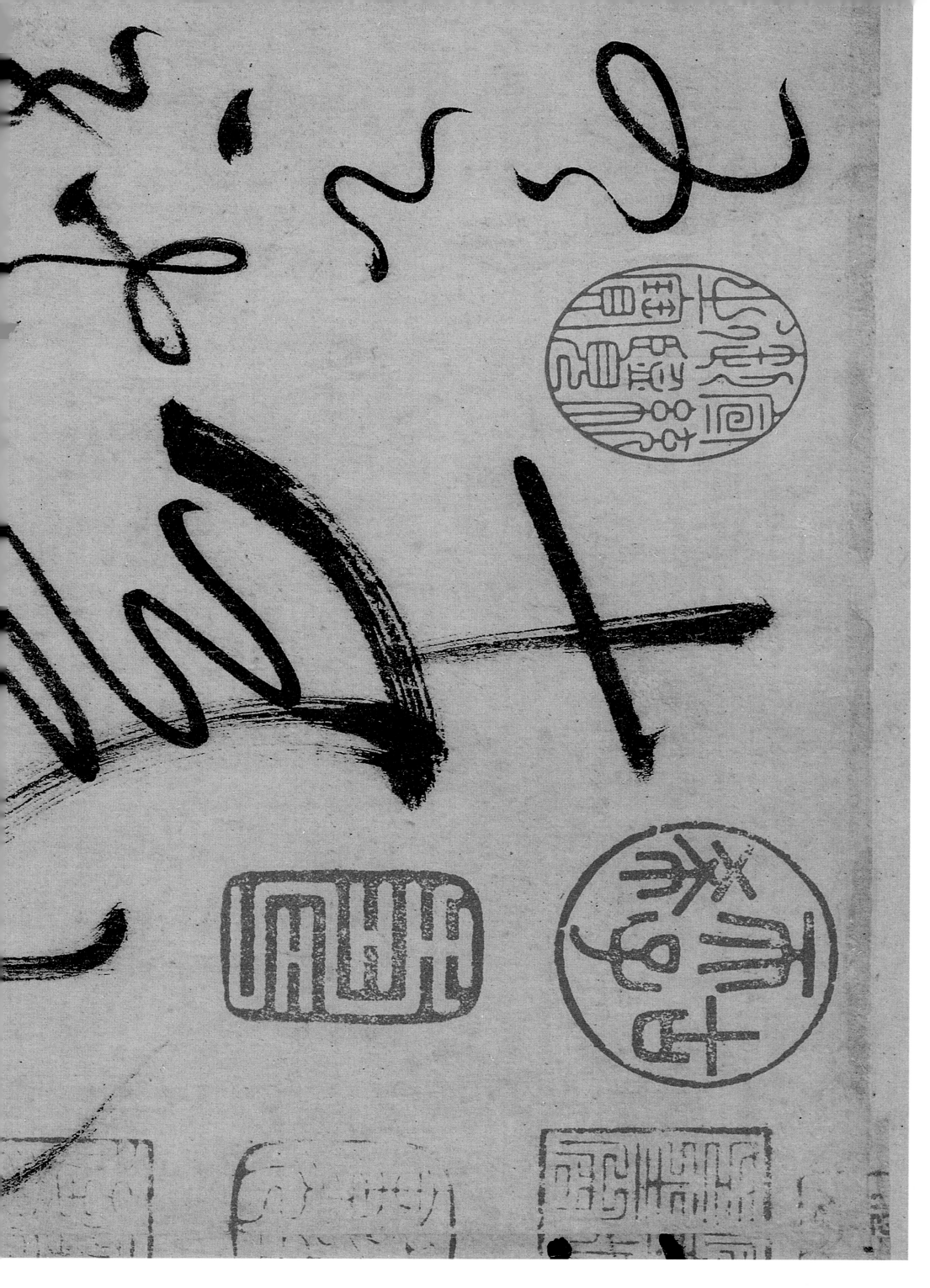

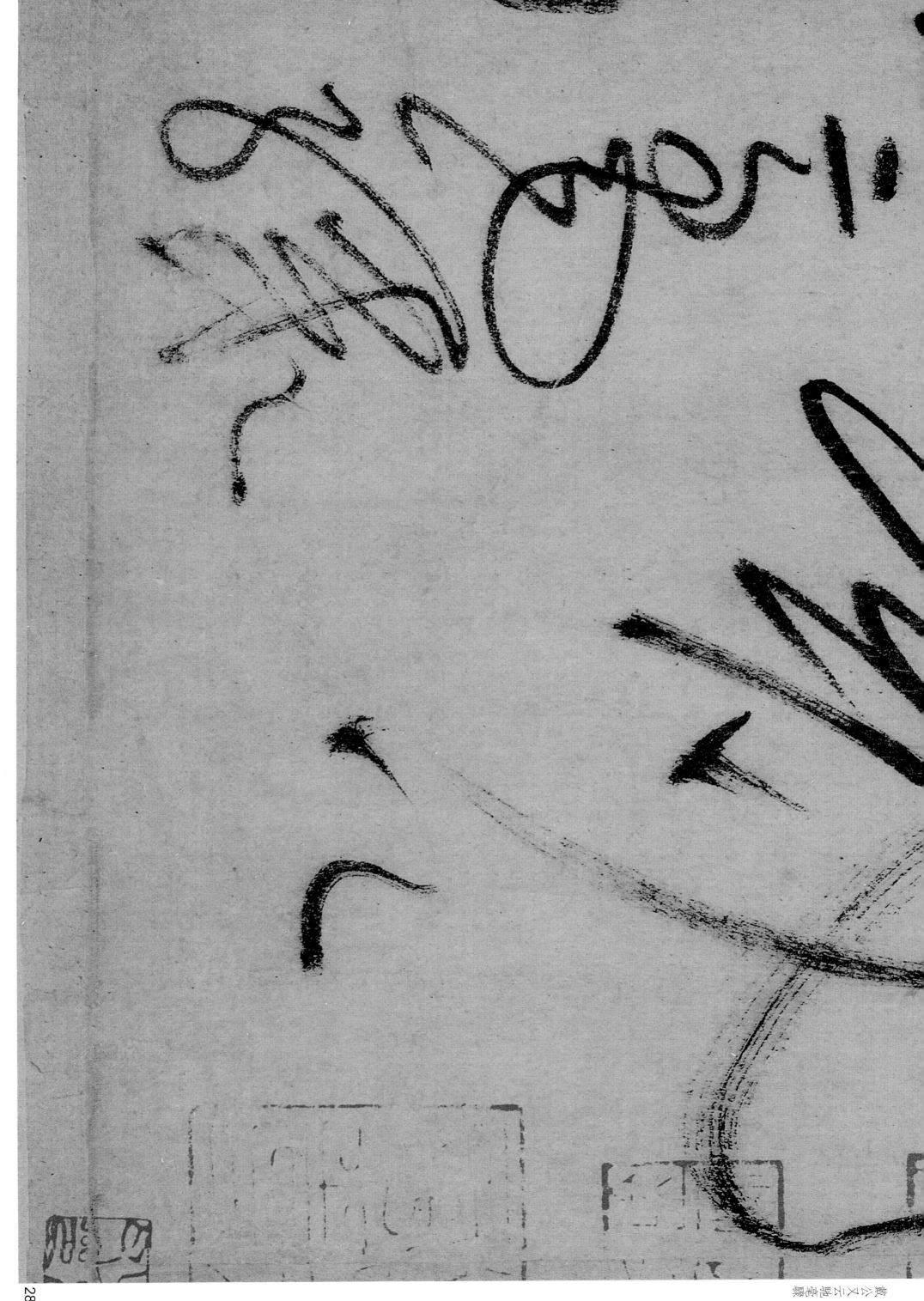

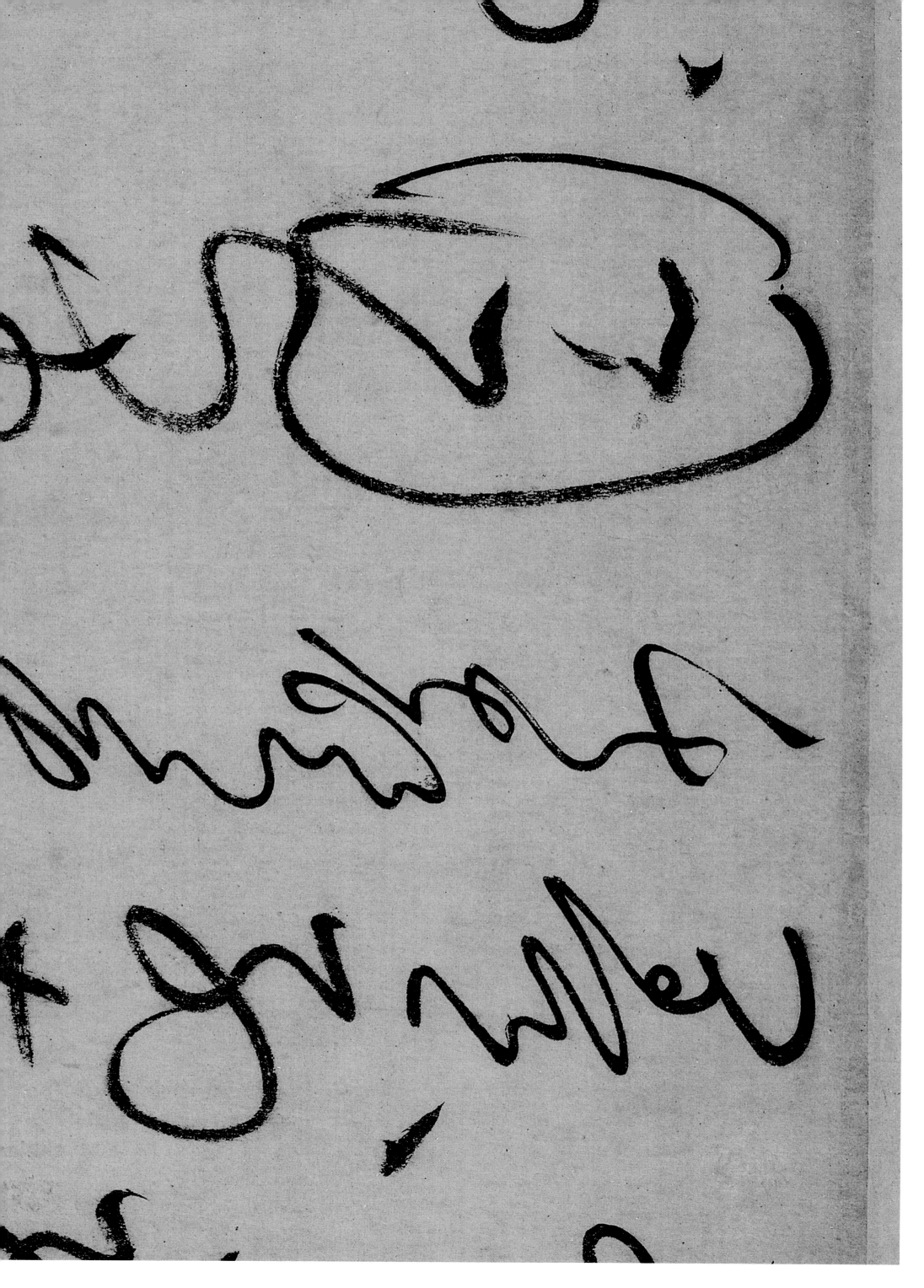

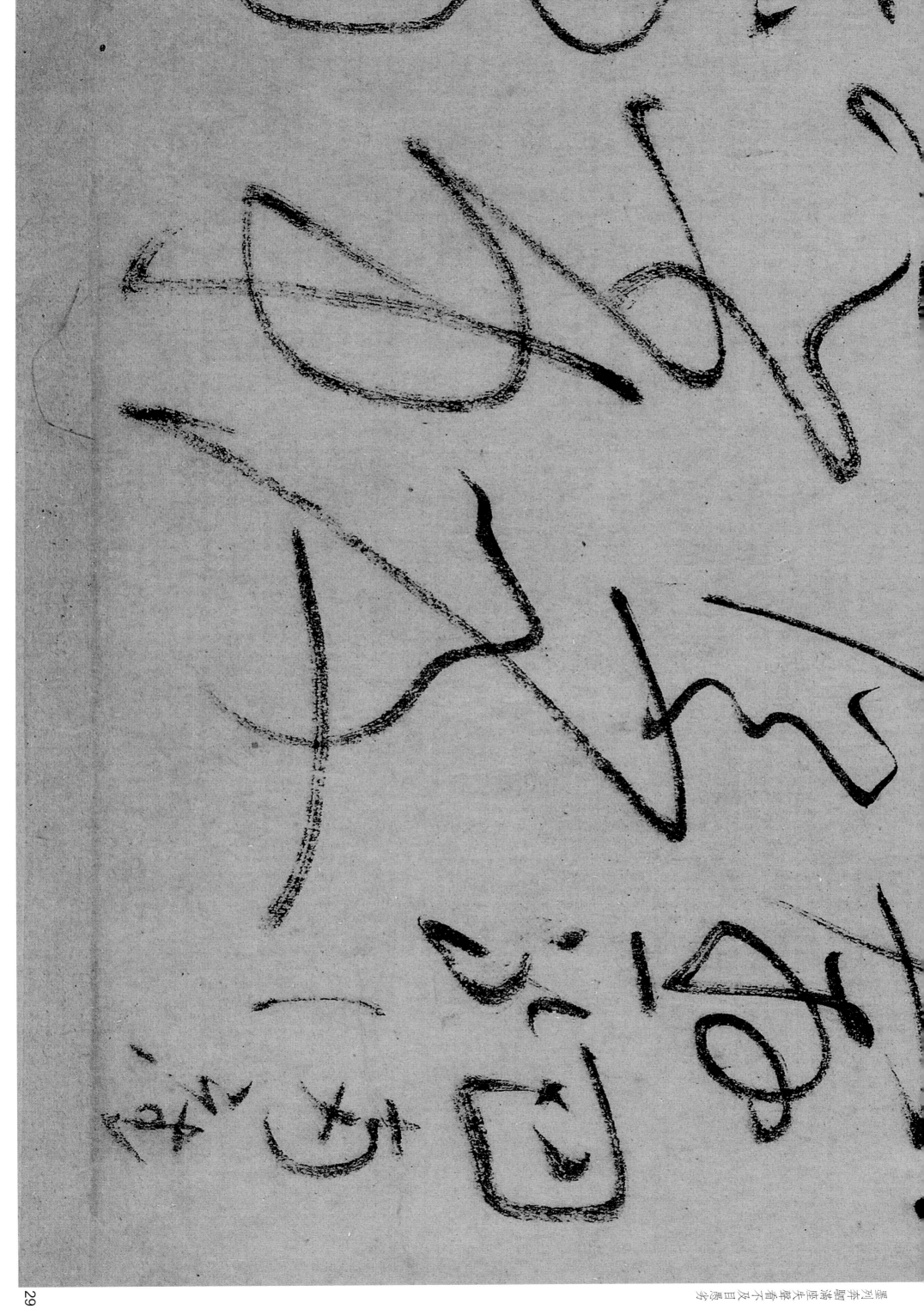

墨列顛涼
拜瞞座夫
舊看不
有目及
聲惡
岁身

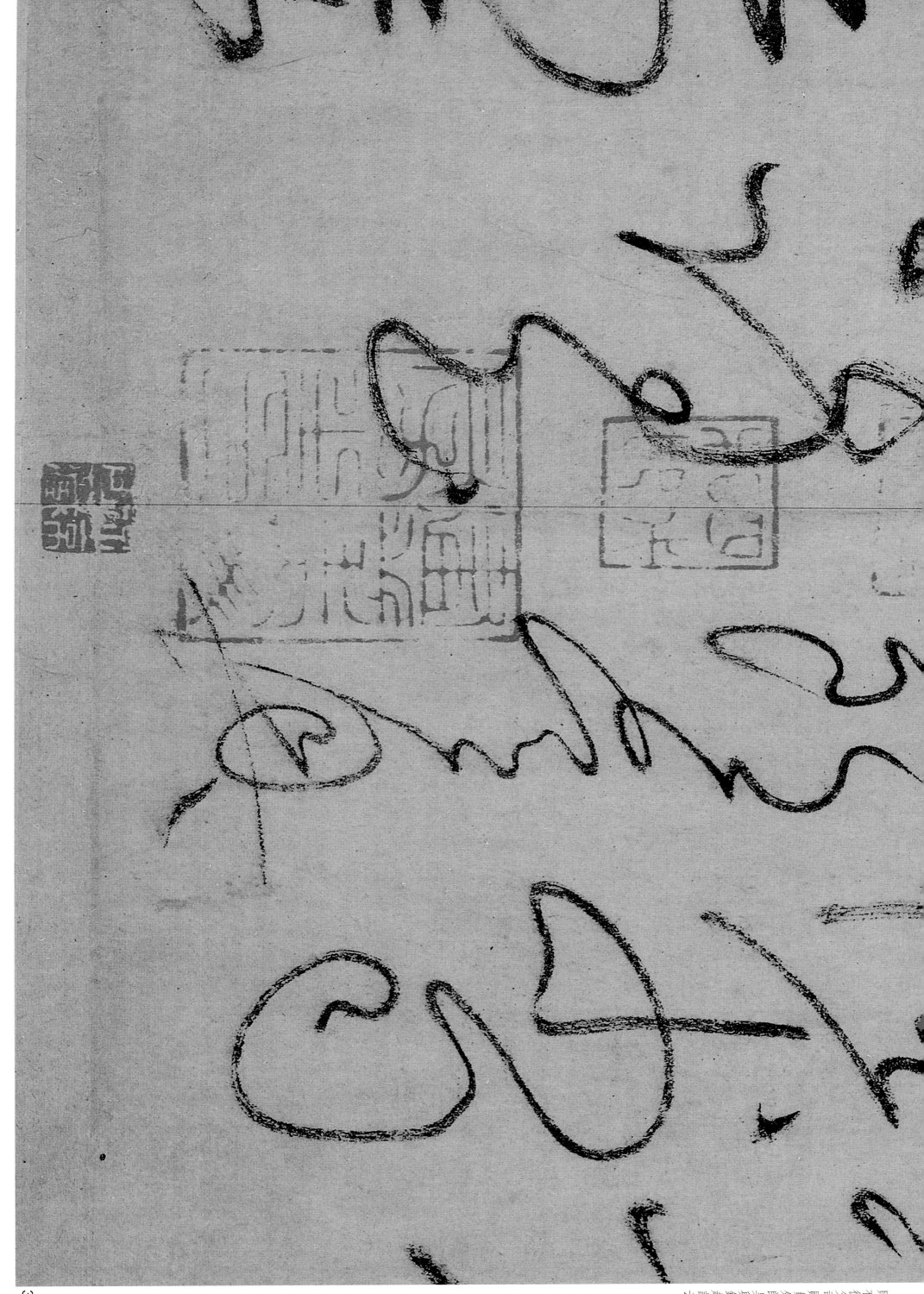

即有從文司勳員外郎吴興錢起詩云

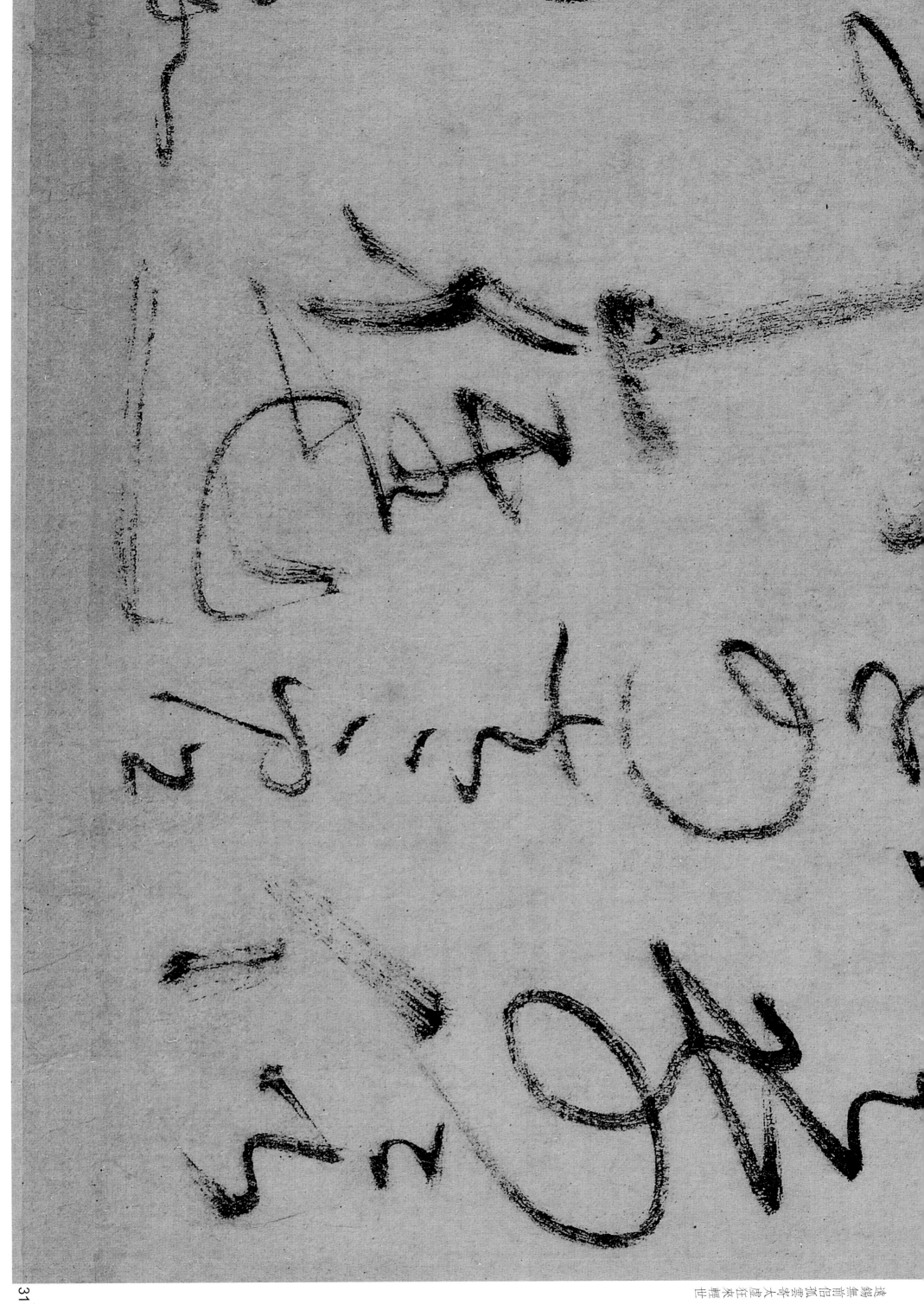

章鍹
並前伯貳
冊雲子大
任歷宋籬
申

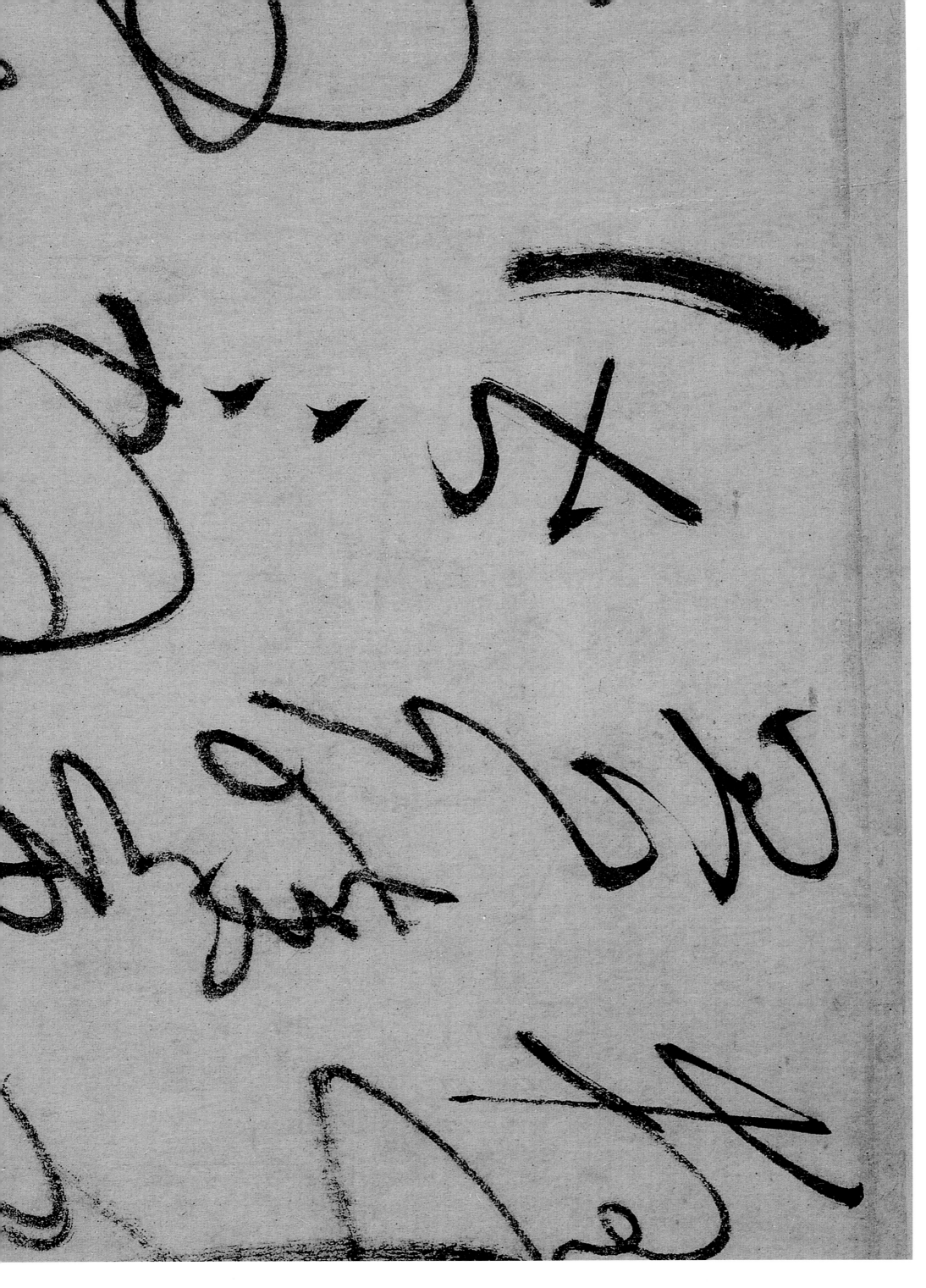

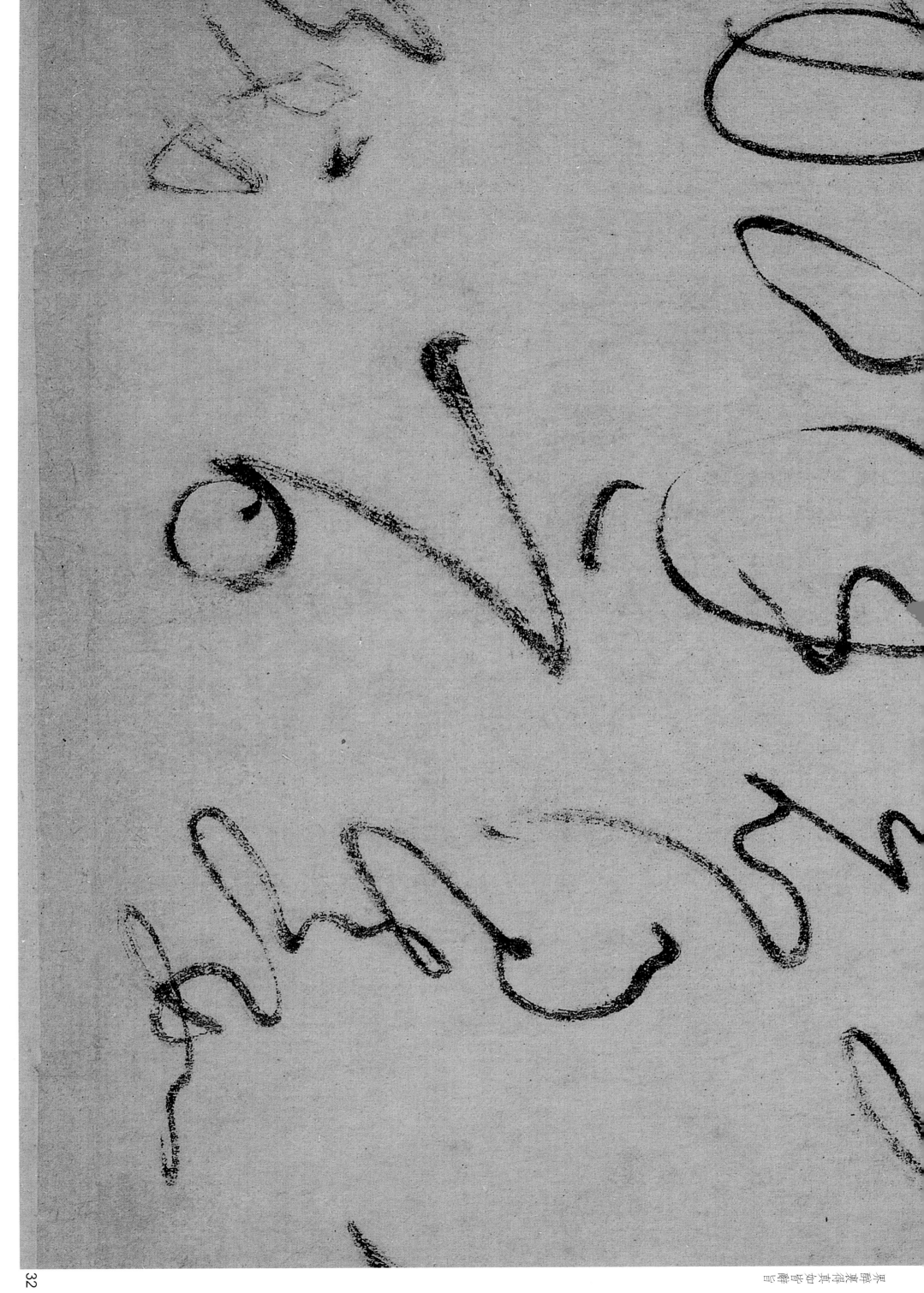

果辭裏若真如辭昌

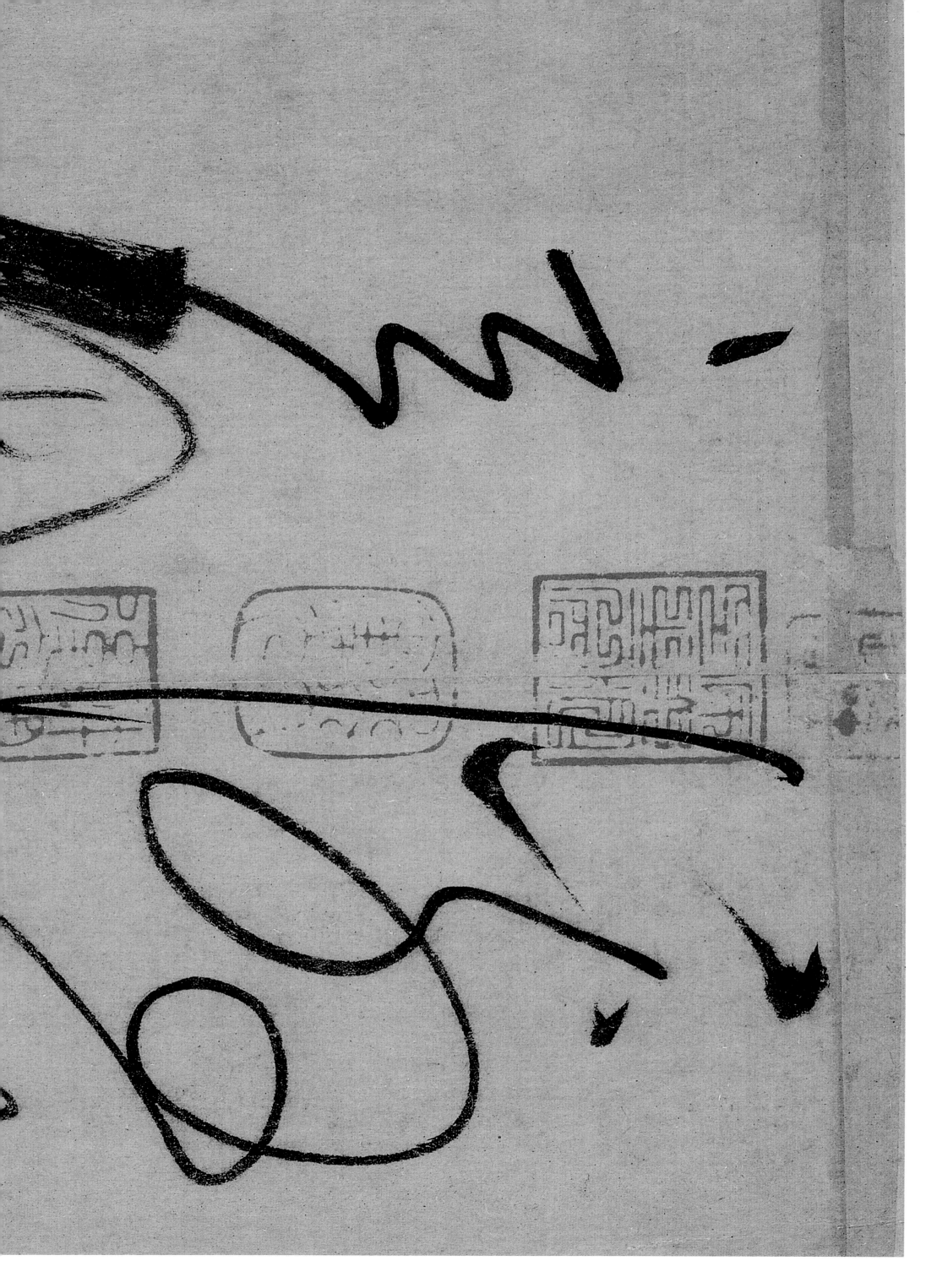

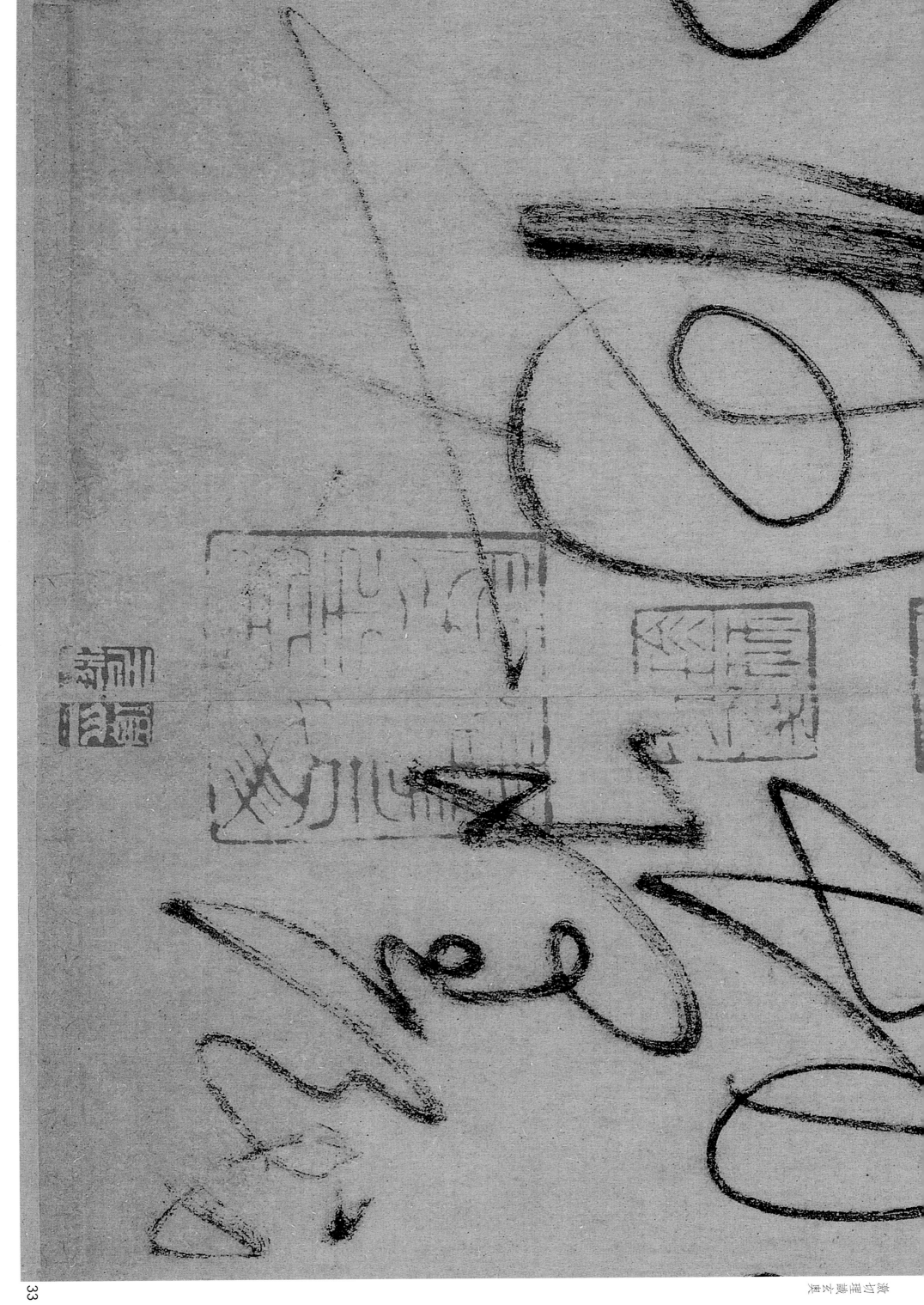

激切理識玄

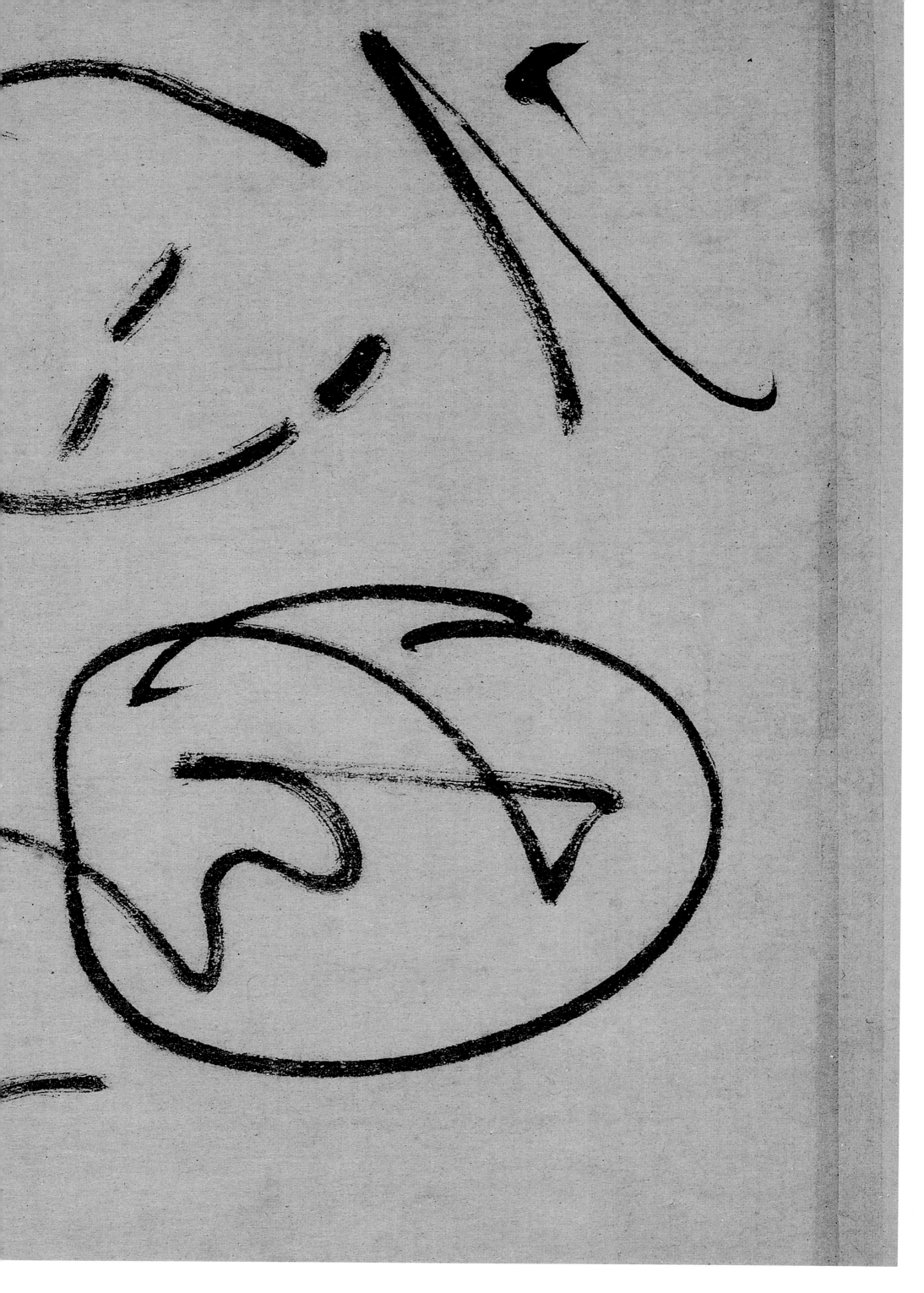

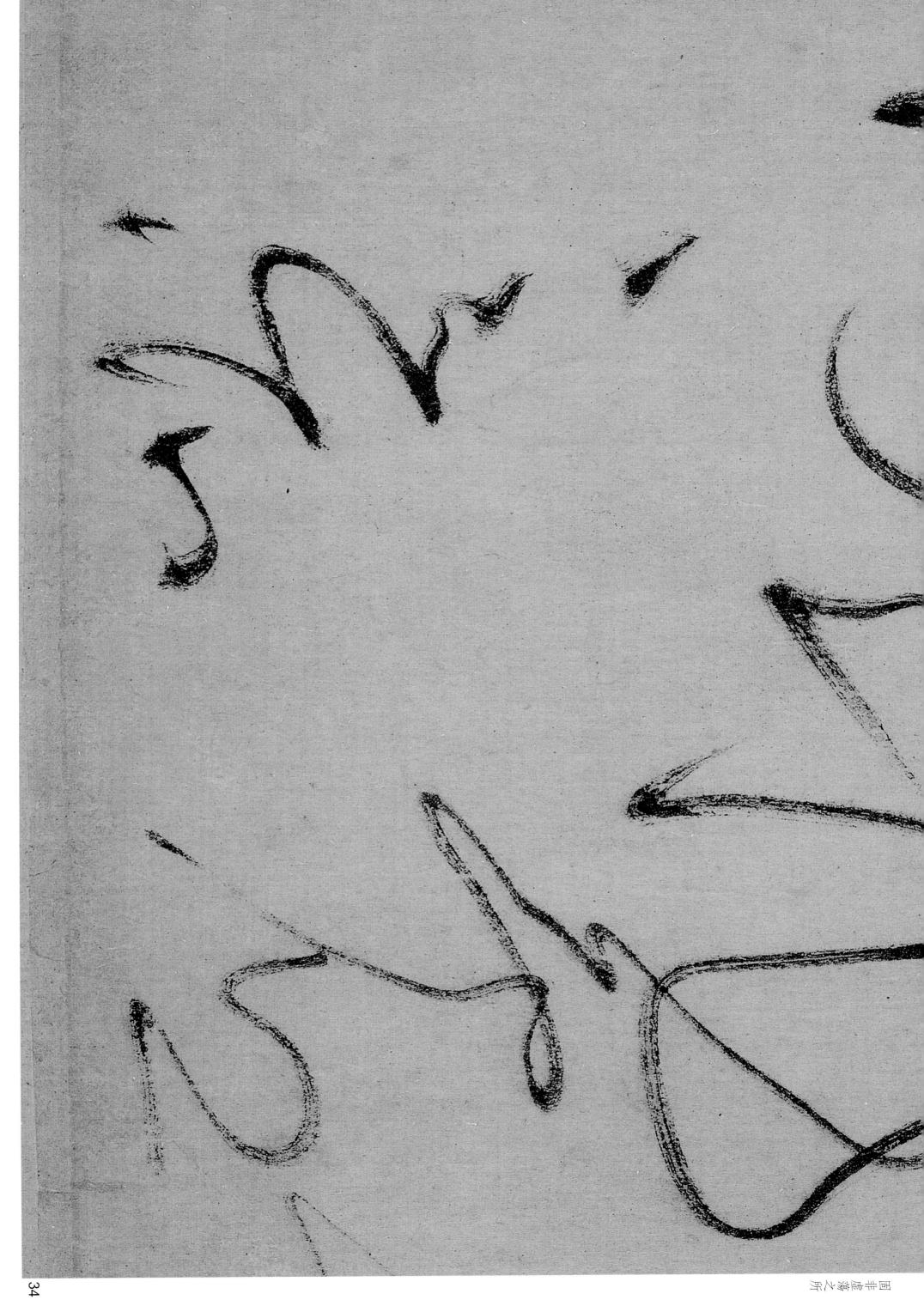

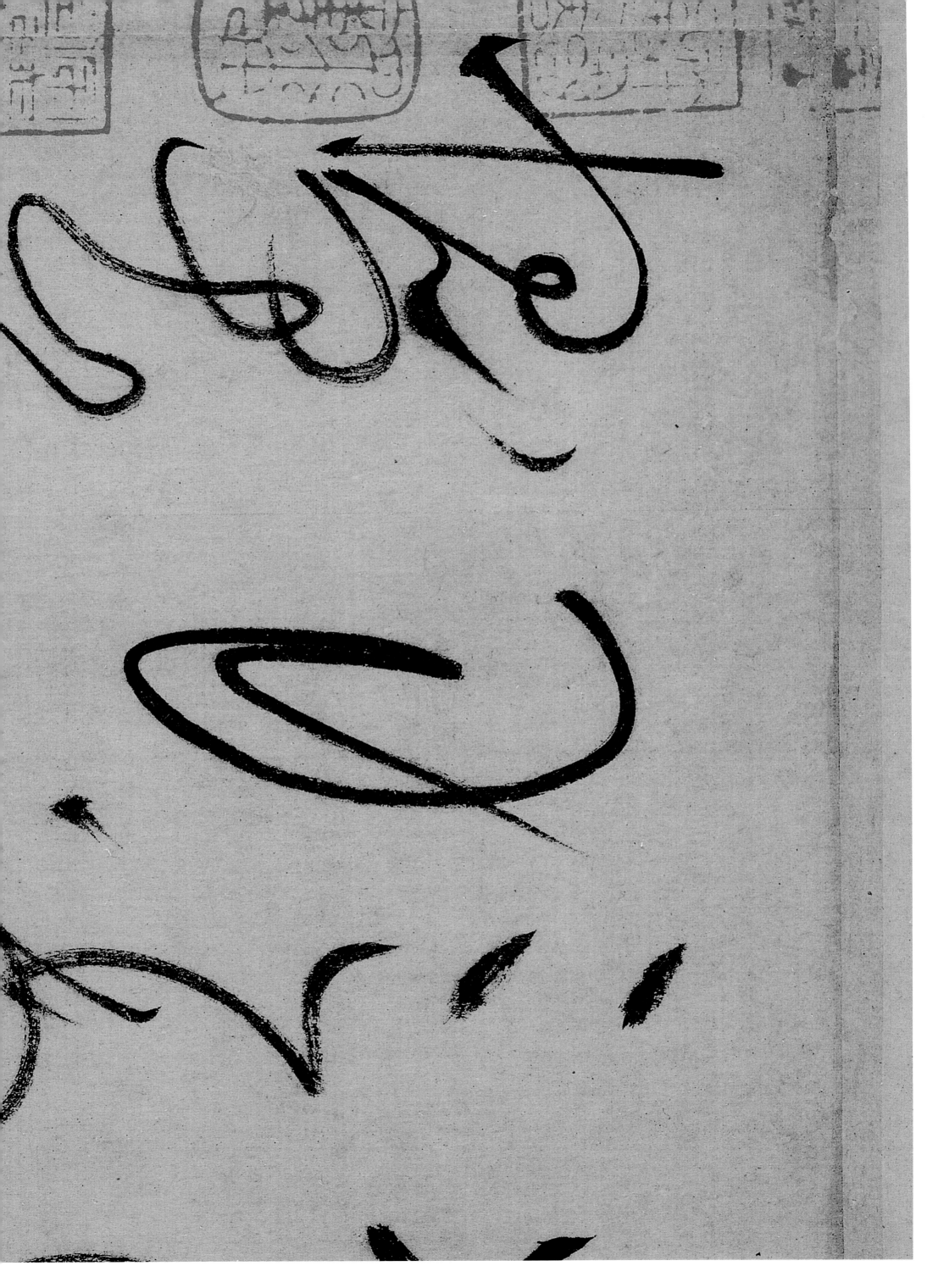

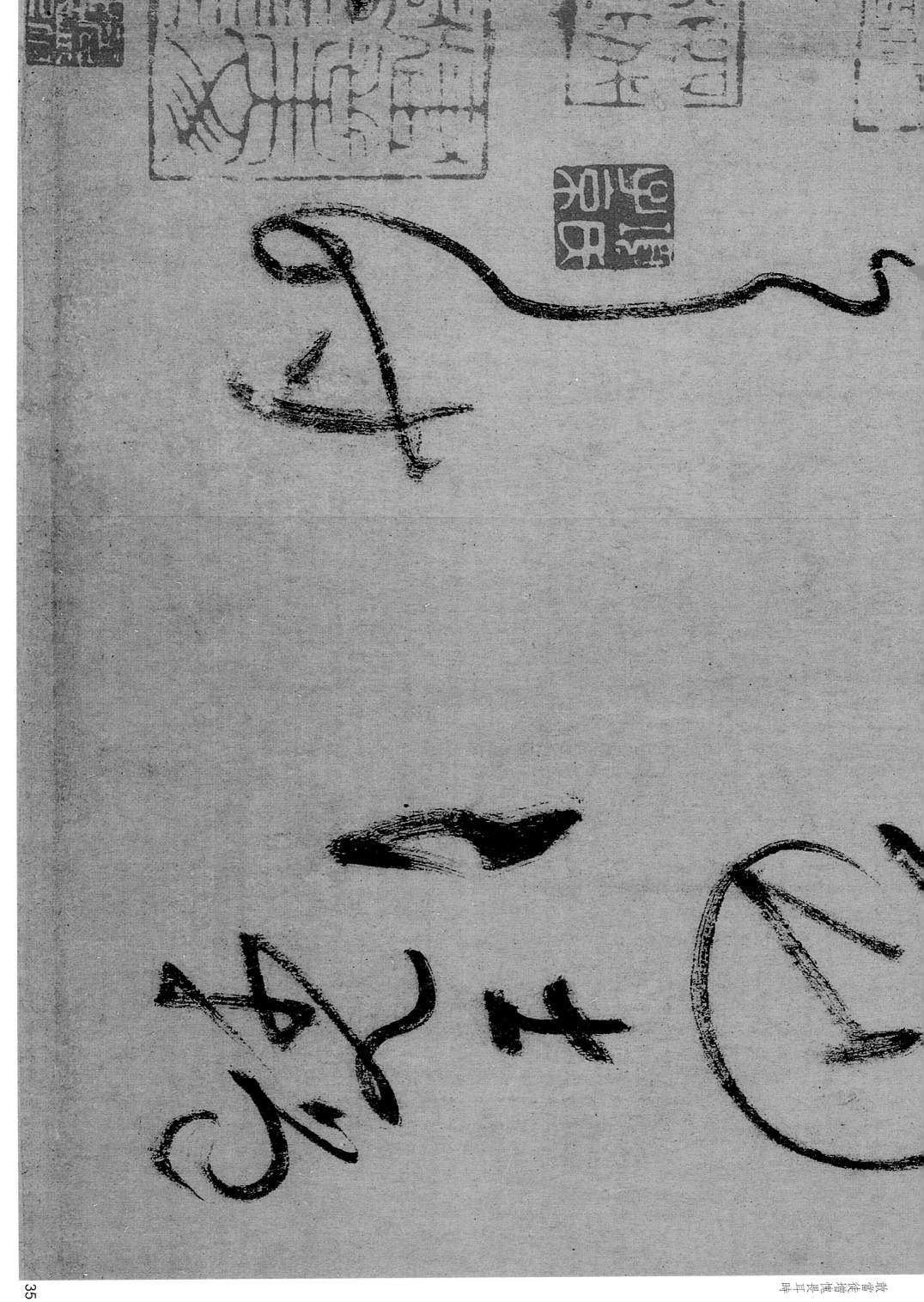

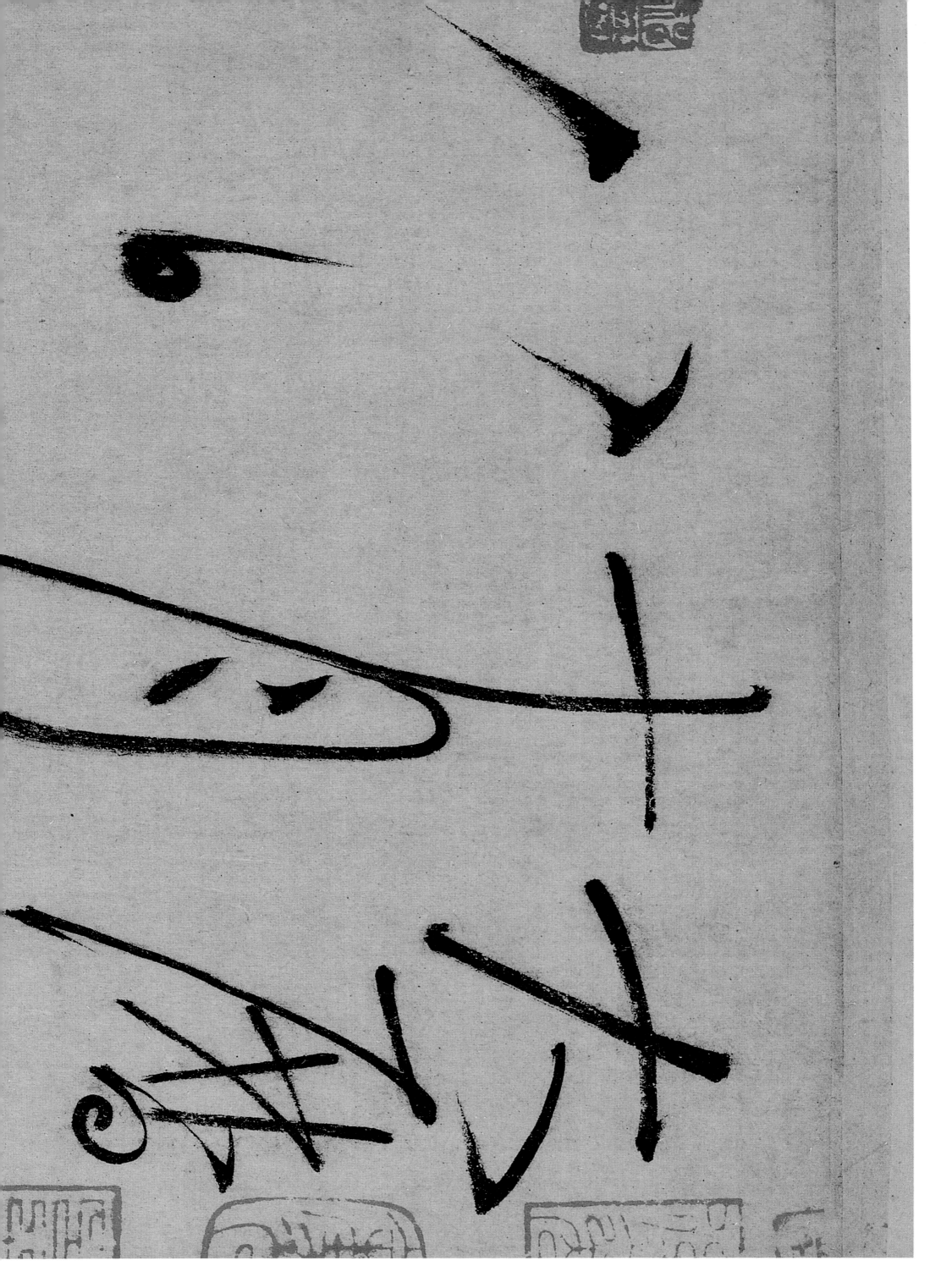

莊兒自

懷素家長沙，幼而事佛，經禪之暇，頗好筆翰。然恨未能遠覩前人之奇蹟，所見甚淺。遂擔笈杖錫，西遊上國，謁見當代名公。錯綜其事，遺編絕簡，往往遇之。豁然心胸，略無疑滯，魚牋絹素，多所塵點，士大夫不以為恠焉。

顏刑部，書家者流，精極筆法，水鏡之辨，許在末行。又以尚書司勳郎盧象、小宗伯張正言，曾為歌詩，故敘之曰：開士懷素，僧中之英，氣概通疎，性靈豁暢，精心草聖。積有歲時，江嶺之間，其名大著。故吏部侍郎韋公陟，睹其筆力，勗以有成。今禮部侍郎張公謂，賞其不羈，引以遊處。

兼好事者，同作歌以贊之，動盈卷軸。夫草稿之作，起於漢代，杜度、崔瑗，始以妙聞。迨乎伯英，尤擅其美。羲、獻兹降，虞、陸相承，口訣手授。以至於吳郡張旭長史，雖姿性顛逸，超絕古今，而模楷精詳，特為真正。

真卿早歲，常接遊居，屢蒙激昂，教以筆法，資質劣弱，又嬰物務，不能懇習，迄以無成。追思一言，何可復得。

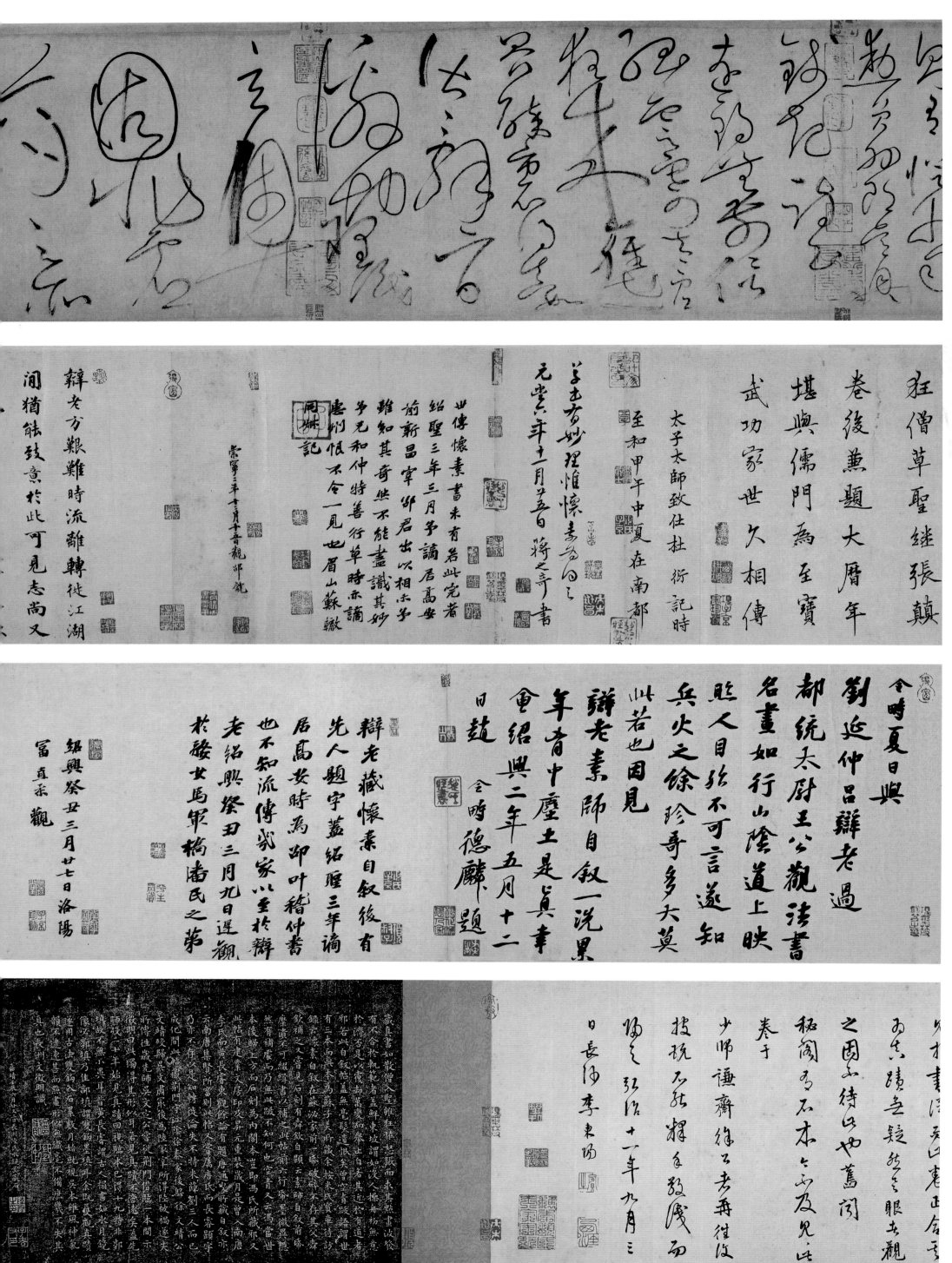

狂僧草聖繼張顛
卷後蘇題大曆年
堪與儒門為至寶
武功家世欠相傳
太子太師致仕杜衍記時
至和甲午中夏在南都

世傳懷素書來有若此完者
紹聖三年三月予讀居高安
韓新昌寧邠君出以相示予
雖知其奇然不能盡識其妙
予示和仲特善行草時承議
郎知其奇然...
崇寧三年十月十五日觀邠鈞
元符三年十一月五日眉山蘇轍

今時夏日興
劉延仲呂辯老過
都統太尉王公觀法書
名畫如行山陰道上映
眅人目䀿不可言遂知
兵火之餘珍奇多大莫
此若也因見
辯老素師自敘一說果
年青中麾土是真事
重紹興二年五月十二
日趙令畤德麟題

紹興癸丑三月廿七日洛陽
富直柔觀

韓老方艱難時流離轉徙江湖
間猶能致意於此可見志尚又

辯老藏懷素自敘後有
先人題字蓋紹聖三年讀
居高安時為邠叶稽仲書
也不知流傳別家以至於辯
老紹熙癸丑三月九日遲觀
於駿女烏軍橋潘氏之第

先人書法...老丈...
...真蹟無疑然今眼去觀
之固出待也...
秘閣為石本...為兄正
卷于
少師謹齋徐乃...
拔玩石本輝...致淺而
湯之弘治十二年九月三
日長沙李東陽